寶芝林　黃飛鴻　莫桂蘭

虎鶴雙形拳

李燦窩　著、示範

梁啟賢　筆錄

Rita Kwok's Studio　攝影

周樹佳　整理

www.cosmosbooks.com.hk

書 名		寶芝林 黃飛鴻 莫桂蘭——**虎鶴雙形拳**
作 者		李燦窩
拳譜筆錄		梁啟賢
示 範		李燦窩
整 理		周樹佳
責任編輯		吳惠芬
美術編輯		郭志民
攝 影		Rita Kwok's Studio
出 版		天地圖書有限公司
		黃竹坑道46號新興工業大廈11樓
		電話：2528 3671　傳真：2865 2609
		香港灣仔莊士敦道30號地庫（門市部）
		電話：2865 0708　傳真：2861 1541
印 刷		亨泰印刷有限公司
		柴灣利眾街德景工業大廈10字樓
		電話：2896 3687　傳真：2558 1902
發 行		聯合新零售（香港）有限公司
		香港新界荃灣德士古道220-248號荃灣工業中心16樓
		電話：2150 2100　傳真：2407 3062
出版日期		2024年7月 / 初版・香港

鳴　謝　Rita Kwok's Studio 提供場地及協助拍攝

目錄

序言

　　本人李燦窩自幼幸得誼母——黃飛鴻夫人莫桂蘭供書教學，養育成人，並承傳其傳統武學、獅藝及醫術。自 1959 年起，本人一直推廣先師的傳統技藝及醫術，堅持如一，以只問耕耘，不問收穫之心態，矢志不渝，以滿全誼母之遺願及對她的承諾，亦報劬勞之恩。

　　洪拳為南方五大家之首，而虎鶴雙形拳更有「洪拳三寶」的美譽，馳名中外。本書之虎鶴雙形拳，為黃飛鴻夫人莫桂蘭誼母親傳，本人從未改動過一招半式，拳法設計上左右均稱，結合虎形的威猛與鶴形的靈巧，實用多變。相較於入門的工字伏虎拳，本套路招式較多，實招共二百式，手法更為多變，無論馬步、踢腿等各方面，難度較深，要求亦較高。

　　本人身為莫桂蘭師母嫡傳誼子，推廣先師的武術，任重而道遠。前年書成《寶芝林 黃飛鴻 莫桂蘭 工字伏虎拳》，承蒙師叔伯、師兄弟姊妹、徒孫、同門、各界人士鼎力支持，反應熱烈，故決意出版本書，冀望繼續保留傳統文化，以文字記錄洪拳。得以成事，除了有賴編錄者與出版社之功，更感謝 Rita Kwok's Studio 的郭雷、左思賦，以及曾小姐，義務拍攝精美照片，豐富了本書的閱讀性。

書中以譜錄形式，如實展示每個招數，並提供解說，讓已學者能溫故知新，助初學者樹立標竿，為後學者奠定準繩，使未學者窺之一二。期待本書能夠裨益讀者，啟發更多人對洪拳的興趣，故樂見成書，為中華武術與歷史文化的傳承，略盡綿力。

寶芝林黃飛鴻健身學院院長
寶芝林李燦窩體育學會永遠會長
黃飛鴻夫人莫桂蘭嫡傳誼子李燦窩謹序
2024 年 3 月 25 日

前言

　　虎鶴雙形拳是嶺南洪拳的絕技，論知名度更勝於工字伏虎拳和鐵線拳，一向被視為洪拳的生招牌，就連電影戲名也曾借用[1]，以廣宣傳。

　　但這套攻守兼備、能以小擊大的厲害拳法，其誕生過程一如大部分的中國武術，由於欠缺文字記錄，只得口耳相傳，難免真假混淆，故至今仍留有不少疑問，像由誰人創和怎樣創便有多種說法！

　　顧名思義，虎鶴雙形拳的招式是以模仿虎與鶴的形態動作得來，這種取材於飛禽走獸，再編造成諸般攻守趨避動作的「象形拳」，在中國歷史悠久，先秦時代的導引術五禽戲當為濫觴，五禽者即虎、鹿、熊、猿、鳥，嗣後歷代武術家迭有創新，龍蛇虎豹鶴、獅象馬猴彪等十形固然深入民心，其他如鷹、螳螂、貓、狗、雞等等諸般「象形拳術」，亦豐富了中華武術的內涵，當中猴拳、鷹爪和螳螂拳的發展尤為觸目。

　　民國四年（1915），上海中華書局有《少林拳術秘訣》[2]一書問世，編撰者「尊我齋主人」乃精武四傑之一的陳鐵生（笙）。此書記明代武者山

1　如《黃飛鴻虎鶴鬥五狼》（1969）、《少林虎鶴震天下》（1976）。

2　此書內容的真偽曾引來爭議，唐豪言其假，徐震（啟東）卻認為有所本，並非全訛。近世有研究者在網上為文，認同徐震所說，言該書主要內容源自一部在清嘉道年間抄成的《少林宗譜》，乃出自一少林僧之手，後為革命黨人李鑑堂所獲，可能因抄錄者文化水平不足之故，因而訛誤甚多，但該書跟少林俗家傳人牛翰章（1898-1976）留下的一部少林拳譜比對，有關拳技的記載，雖然遠遠不及完整，但內容都能找到，可見該書亦確有憑據。引自 https://rumsoakedfist.org/viewtopic.php?p=12779&sid=efa980c146769c3b4b71b615b4173173。

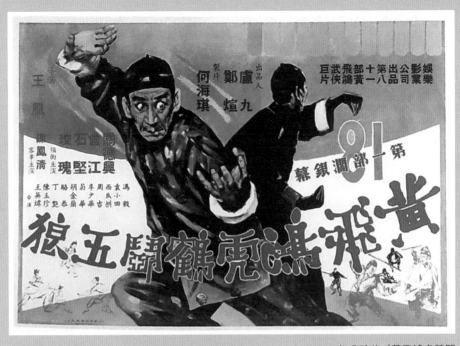

1969 年公映的《黃飛鴻虎鶴鬥
五狼》電影海報。

民國四年（1915）上海中華書
局的《少林拳術秘訣》封面，
此書內容曾引發連番少林武術
歷史的真假之辯。

7

西太原人白玉峰入嵩山少林寺為僧，法號秋月，他在寺內改造了少林拳，增加為一百七十三手，並歸納為龍蛇虎豹鶴五勢，又稱五形拳[3]。

由於沒有古拳譜存世，白玉峰創的是否即今日所見的那套五形拳已無法得知，但從名稱可見，虎形拳和鶴形拳於少林武術而言，其來早自！

筆名「我是山人」的陳勁（1916-1974）於上世紀五十年代初著有廣東技擊小說《洪熙官與虎鶴雙形》，序言提到拳法是由少林五形拳中變化而來，乃出於洪熙官。[4]據聞世上首部五形拳譜，亦由洪氏編撰，其手抄本後來落在海幢寺知客僧峒儒和尚手上，由於林世榮（1861-1942）的入室弟子朱愚齋（1895-1991）幼年曾在海幢寺任小廝多年，識得峒儒，故曾得閱，並繪圖以記，而山人的小說橋段自言便是得自朱愚齋口述。[5]

福建少林是嶺南洪拳的發源地，本為河南少林的分支，因地處南方，故又俗稱南少林，日後其所傳武藝，風格雖異於北少林，但估計早期亦必有一定的血脈相連，洪熙官是清初南少林弟子，懂得五形拳一點也不為奇，故若洪熙官在古老的五形拳中抽出虎和鶴的招式神髓，合併另創套路，也是言之成理的！

3　又有言是清代少林俗家弟子苗顯及五枚大師所創。見真功夫雜誌副刊《五形拳》第一章的〈五形拳源流〉（欠作者及出版年份）。

4　有關洪熙官是否真有其人，由於內地新史料的出現，漸見明朗，證明非虛構人物，乃是福建永春州人士。有關洪熙官生平的考證，可見周致謙、洪永強編著：《廣東洪家拳　拳棍舊譜合輯》（人民體育出版社，2020），頁 1-12 的〈前言〉。

5　「我是山人」於 1947 年《廣東商報》的「武術漫談」專欄有〈林世榮虎鶴雙形拳〉一文，曾指虎鶴雙形拳乃是林世榮在「大十形拳」中抽取虎形和鶴形而創。此說，「我是山人」在後來的文章已不見提起，當知出了問題，究其原委，大抵林氏因為 1921 年（網上有言 1908 年，非也）在廣州為孤兒院籌款，公開表演拳法，曾獲國父孫中山譽為「虎鶴先生」，才讓外人誤解，「我是山人」《洪熙官與虎鶴雙形》的〈序言〉可視為更正前說。

不過，對於洪熙官發明虎鶴雙形拳，武林還另有一個更細緻曲折的傳聞，就是鶴拳非出自五形，乃是閩人方七娘與白鶴較量後所創的拳法，[6]由於地在永春，故七娘又稱永春七娘，拳法則名永春白鶴拳，及後因她要報父仇，才傳授拳法給洪熙官，最終催生了一套新武功。

1923 年，黃埔軍校教官朱棠[7]為其師林世榮著的《虎鶴雙形》拳譜作序，[8]他便提到這事，並言「由是此拳法流傳廣東、熙官傳於其孫，又傳於黃飛熊[9]之祖，[10]　林世榮先生遂得傳於黃飛熊，此其大略也。」而持相同言論的人，還有朱愚齋，他的早年文章結集《嶺南武術叢談》有一篇《虎鶴雙形拳史》，[11]洋洋千字，所記也是方七娘創白鶴拳，後傳功給洪熙官，讓他代報親仇之事。[12]

以上的傳聞，處處都提及方七娘，那究竟史上是否真其人？

據永春白鶴拳傳人李剛著的《福建永春白鶴拳發展史》[13]考載，方七娘的確是歷史人物！

6　亦有言是方七娘從旁觀察白鶴動作，甚至目睹猿鶴相鬥而悟出。
7　朱棠（1891-？）別號鐵香，又名朱武香，江蘇江都人，畢業於保定陸軍軍官學校第二期步科。1924 年，他任黃埔陸軍軍官學校少校兵器教官，教導第一團第一營營附。1949 年後定居香港。
8　序言雖寫於 1923 年，但林世榮著的《虎鶴雙形》要到上世紀三十年代才面世。
9　原文用「熊」，非「鴻」，後同。
10　依黃飛鴻系弟子間的普遍流傳，黃飛鴻實是洪熙官之師弟陸亞采系的傳人。
11　朱愚齋著：《嶺南武術叢談》（台北：華聯出版社，1983），頁 20-22。據書中序言，書內文章約寫於 1947-1949 年間。
12　《虎鶴雙形拳史》一文內容，與朱棠所言稍有出入，如前者說的是為報兄仇，非關父仇，及方永春創的是全套「虎鶴雙形拳」，而非獨創白鶴拳等，照理同是林世榮的弟子，朱愚齋所言當與朱棠同，但為何有此分別？現已無法得知，惟方永春創全套虎鶴一事全無別家記載輔證，亦未見民間提及，可信度實不足，只能算是小說家言，這點日後朱愚齋自知有誤，亦早作修正。
13　李剛著：《鶴拳述真》（台北：逸文武術文化有限公司，2020），頁 59-61。

方七娘是南少林弟子。圖中為莆田西天尾鎮南少林寺現貌，此地為傳說中多個南少林遺址之一。

　　原來她居於福建福寧州（今霞浦縣）北門外，曾隨父親方種學少林武術，她於清順治年間（1644-1662）在當地的白練（蓮）寺創下白鶴拳，並教過一些徒弟，其後更傳功給丈夫曾四，只是不知何故，夫婦二人因犯事在康熙年間罪謫永春，自此便一直在永春教拳，並收了曾、吳、王、林、蔡、樂、許、周、康、張、辜、李、白、潘、葉、劉、陳和姚姓等二十八名弟子，稱「二十八英俊」，只是這二十八人如今可考者，據李剛書中所錄，就只得十八個姓氏，未見洪姓，而書中寫到白鶴拳的發展簡史，亦無提及任何報仇雪恨之事（按：也許跟七娘夫婦罪謫一事有關連）。

　　不過，近數年才公諸於世，署名林謙甫抄寫於民國八年（1919）的《黃展生自撰拳刀棍秘訣》[14]，內裏卻有一段清楚的記錄，似乎能助我們解開洪熙官學拳之謎：「白鶴先師正月初四元誕傳授福建省永清州（今永春

14　周致謙、洪永強編著：《廣東洪家拳──拳棍舊譜合輯》（北京：人民體育出版社，2020），頁 141。

縣）人氏，姓洪名禧官字文漢號孔臣年方四十餘歲到廣東教武藝至八十六歲……」文中的「洪禧官」相信即洪熙官，而「白鶴先師」有指就是方七娘！若書中所言屬實，從字面上看，那洪熙官便確曾學藝於七娘，只是他有否因此而創下虎鶴雙形拳？卻依然不清楚！

　　其實未解的，還有洪熙官與方七娘的年代差距，因據近人考證，洪熙官約生於 1724 年（雍正二年），終於 1810 年（嘉慶二十年）[15]，假使《黃展生自撰拳刀棍秘訣》一書所記屬實，若以他二十歲（約 1744 年）才學永春白鶴拳，而方七娘是 1662 年（康熙元年）創拳起計，兩者相距有八十二年，要是七娘在二十歲才創拳，那洪熙官學拳時，她已是百歲老人，情理實屬牽強！故《黃展生自撰拳刀棍秘訣》所記的「白鶴先師」是否真的指方七娘，抑或另有其人／其物？文字間是否另藏玄機？這可真要待專家再深入研究了！

　　就着虎鶴雙形拳是否與永春白鶴拳相關，港人趙式慶、[16] 葉永年多年前曾研究過兩種拳法的招式異同，以求真偽，其結論見於《漫談虎鶴雙形拳》[17] 一文：「廣東洪拳的虎鶴雙形拳中某些招式就跟福建（永春）白鶴拳的招式非常相似，有可能源自福建鶴拳。」雖然二人自謙未能確證武林之謎，但以科學考證的方法點出兩者千絲萬縷的關係，實亦已進一大步！

　　洪熙官是洪拳始祖，又是福建人，加上武功高強，兼且很大機會學過白鶴拳，而虎鶴雙形拳的招式跟五形拳或永春白鶴拳又有類同處，難怪歷來

15　周致譙、洪永強編著：《廣東洪家拳——拳棍舊譜合輯》（北京：人民體育出版社，2020），頁 1-3。
16　林世榮的三傳弟子，林鎮輝（林祖長子）門下。
17　載於《香港武林》（香港：明報周刊，2014），頁 58。

不少武林人士都認定他是創拳者，那顯然是有所依據的，然而在滾滾嶺南洪拳史上，是否就只他一人有此能耐，創斯雄拳？原來不是！因為有相近背景和能力的洪拳大師，往後還出了一位，那人不是誰，他就是黃飛鴻！

黃飛鴻創虎鶴雙形拳之說，其實早在他死後十一年，民國二十五年（1936）版《虎鶴雙形》拳譜所附錄的〈漫談虎鶴雙形拳〉（按：與趙葉文章同名）一文，已有人提及。其作者黃文啟是林世榮的弟子，他寫道：「虎鶴雙形拳，乃吾師門拳術之一，先師祖黃公飛鴻手創。[18]」只是當年沒有太多人留意，且後來不知何因，這篇序文消失於拳譜的重訂版中，以致寂寂無聞。

不過，在 1956 年朱愚齋重訂拳譜時，雖然他早年寫的《虎鶴雙形拳史》曾說過是方七娘創拳，但在〈重訂虎鶴雙形拳術弁言〉一文，他已放棄前說，更正為：「先師祖黃飛鴻先生承太老師陸阿采衣鉢創虎鶴雙形一法，蜚聲武壇。[19]」而上文提到的趙葉二君在〈漫談虎鶴雙形拳〉中，亦持相同看法。

然而，雖有這麼多人支持黃飛鴻創拳說，但論最有份量的一位，還數黃飛鴻之妻莫桂蘭，據本書作者李燦窩憶述，師太生前就不止一次說過，這套拳為黃飛鴻創。

事實上，除了祖傳的南少林五形拳，[20] 黃飛鴻也真的有機會接觸永春白鶴拳而創新，何得此言？莫忘記《國術裨史——粵派大師黃飛鴻別傳》

18 該文未見於近代陳湘記重印版的《虎鶴雙形》，今據《林世榮特輯》（1951）所載引錄。
19 朱愚齋重訂《嶺南拳術、林世榮遺技——虎鶴雙形》（香港：陳湘記圖書有限公司，2020），頁 13。
20 黃飛鴻傳了這套拳給莫桂蘭，今天李燦窩仍有教授這套拳法，屬高階套路。

所載，他曾一度參軍，在黑旗軍首領劉永福手下任職。[21] 1894 年，黃飛鴻時年四十四歲，正值當打之年，劉永福帶領兩營黑旗軍駐守台南，黃飛鴻既是隨軍人員，他會否就在這段期間認識了一些永春武者，切磋後有所得着，而趁退役後賦閒家中，糅合了粵閩兩地的武術精華，集乎平生所學，創出了這一套招式多變、長短兼備、剛柔並濟，富於實戰功效的新洪拳？

就着黃飛鴻創虎鶴雙形拳之說，其實坊間還有一些蛛絲馬跡，可供參憑。

像老洪拳有一套三展，內有不少鶴拳手法，有言出自南少林，[22] 但一些武林人士卻認為與白鶴拳的三戰相似，[23] 而「展」、「戰」實是音轉之異。

黑旗軍首領劉永福。黃飛鴻曾隨之戍守台南約一年之久。

21 有關黃飛鴻曾否參軍，因欠缺明確的文獻記載，不少文人學者均抱懷疑態度，但若細心看過《國術禪史——粵派大師黃飛鴻別傳》一書，當發覺這部傳記小說的核心內容都是林世榮的口述歷史，其中有關黃飛鴻隨軍一事，雖只有：「一日。永福舉師援台灣總督唐景崧。飛鴻隨軍行。」三句，惟寥寥數語卻樸實可信，因當時黃飛鴻為了參軍，書中記載，他便委託租客林世榮夫婦代照顧家眷，而當時林世榮尚未拜師學藝。試想，若黃飛鴻沒有遠行，林世榮怎會有這麼一段瑣碎的生活回憶？

22 引自 https://nyfkusa.weebly.com/19977236372830427969-origin-of-sang-tsin.html。

23 周致謙、洪永強編著：《廣東洪家拳——拳棍舊譜合輯》（北京：人民體育出版社，2020），頁 3。

然而，無論是否跟方七娘有關，據《廣東洪家拳——拳棍舊譜合輯》的〈前言篇〉所載，洪熙官由福建漳州南來廣州後，最先落腳於古刹海幢寺，之後還轉過好幾個地方教拳，後期則到花縣（今稱花都）赤泥爐竹洞村（按：這就是為何常誤傳洪熙官是花縣人的原因）居住，他當時教的就有三展五形拳，而這套拳至今仍可在當地鄉鎮見到，這會否就是讓人誤會洪熙官創虎鶴雙形拳的根源？因為他打的三展五形拳都擁有虎鶴手法，以致百年之後，人們見到虎鶴雙形拳，便單憑依稀的印象，誤以為是洪熙官的另一遺技，加上名牌效應，結果以訛傳訛，就連朱棠、朱愚齋和陳勁等都採納了傳聞！

另外，洪熙官傳下的武術，在廣府一帶的鄉鎮至今仍多有承傳，地區包括下四府、[24] 肇慶、清遠、三水、花縣、番禺、中山（小欖）、珠海等處，惟其範圍雖廣，但套拳種類，大抵不出三展、十字拳、鐵線拳、五形拳、千字（古又稱「工字」，又名「活指」）諸種，[25] 卻未見有虎鶴雙形拳，照理若是由洪熙官所創，按其拳法魅力，在這些鄉鎮是怎也不會銷聲匿跡的，但觀乎如今主要都是由黃飛鴻的傳人修習，而他的弟子因多在香港發展，以致這段拳法又以在香港的武壇最為蓬勃，好手如林。故憑此推斷，虎鶴雙形拳是否黃飛鴻所創，亦可謂昭然了！

有關虎鶴雙形拳中鶴形招式的來歷，其實除了源出五形或永春白鶴

24　下四府是指粵西一帶，明清時期廣東省轄下的四個府：廉州府（欽州）、雷州府、高州府、瓊州府。

25　周致謙、洪永強編著：《廣東洪家拳——拳棍舊譜合輯》（北京：人民體育出版社，2020），頁1-12、168-170。

五形拳

$ 3.00

上世紀八十年代初在香港出現的一部講述五形拳的書籍。

《黃飛鴻江湖別紀》封面。

朱愚齋在《黃飛鴻江湖別紀》寫梁寬以虎鶴雙形拳擊退惡霸。

拳，廣東武林還有一個傳言，指黃飛鴻乃是得自俠家拳的啟發。

　　俠家是一套由西藏喇嘛僧創的武功，故亦稱佛家。清末時，傳言四川僧人星（昇）龍長老將其帶入廣東，及後鼎湖山慶雲寺僧王隱林得其真傳，還俗後，晚年在廣州黃沙兼善街設館行醫授武，他為了宣揚行俠仗義的武德，遂對外稱自己打的是俠家拳，也因為武功了得，他未幾即躋身廣東武林名家之列，甚至被好事者，稱為「廣東十虎」之一。

　　俠家拳的特色是長橋大馬，打架有進無退，勁且狠，而招式中含有不少鶴形手法，後來在粵港武林中赫赫有名的白鶴派，即其分支。

　　由於王隱林與黃飛鴻是同時代人（按：傳王隱林生於 1840 年，較黃

飛鴻大十年），又在廣州開醫館教拳，故早便相識，[26] 觀乎黃飛鴻一生武運昌隆，性格又謙和，易獲賞識，故常得前輩高人指點，[27] 他有否因此結緣俠家拳，進而演成新招？想亦大有可能，也許日後俠家傳人能在這方面多作考證披露就好了。

毫無疑問，虎鶴雙形拳的誕生，堪稱是嶺南洪拳劃時代的美妙之作，否則民間也不會演生出那麼多的野史軼聞，讓這套拳充滿傳奇色彩。

本拳譜一招一式一名，乃是由黃飛鴻親傳莫桂蘭，再傳李燦窩，經歷三代百年而來，故不論是熱愛洪拳，或只是喜歡傳統嶺南文化的讀者，相信這本拳譜都能給閣下一番嶄新和美滿的感受，因大家手上擁有的，不單單是一部新書，而是貨真價實的香港非物質文化之寶！

<div style="text-align: right">

周樹佳

蟄寫於甲辰孟

夏吉日，書房

</div>

26 依據林世榮口述，朱愚齋著《國術裨史——粵派大師黃飛鴻別傳》所記，黃飛鴻曾探望晚年瞎了眼的王隱林，更提到他遇上王隱林教孫子打俠家拳，特別是其中的一招撲翼手。

27 如學鐵線拳、飛鉈於林福成，無影腳於宋輝鏜，以及五郎八卦棍於鄒泰（有關此説，亦有人認為不是鄒泰，而是不知名者，見李曉龍主篇《黃飛鴻紀念集》（桂林：廣西師範大學出版社，2012），頁 159）。

虎鶴雙形拳學習心得

梁啟賢

　　就學習階段而論，虎鶴雙形拳貴為「洪拳三寶」之一，乃承上啟下套路，為中階洪拳的基礎，如能益加練習，學習後面的進階功夫，便能駕輕就熟。例如五形拳，便是在本拳的基礎上，增添龍、蛇、豹三形，而五形拳及鐵線拳的後段，也與虎鶴雙形拳下半路大致雷同。

【基本功法】

　　洪拳講求腰馬合一，主要馬步為四平大馬、子午馬、二字鉗羊馬、麒麟步。洪家出拳並非只用手力，而是由四平馬轉子午馬時，力量由後腿腳尖發，透過轉腰傳至拳頭，即力從地起，腰馬合一。在虎鶴雙形拳中，除基本馬步外，各方面皆比工字伏虎拳更靈活多變。手法上，本套路令洪拳更為豐富，例如定、運、訂橋等，又增添鶴嘴、不同形式之虎爪；腳法方面，有撩陰腿、月影腳、割手鶴踢等特殊踢腿；方位上，套路設計左右工整，但又多變，開首直面前方，然後斜走麒麟步，再左右橫開穿手，而虎爪更多達十個方位。整體而論，虎鶴雙形拳提升了練習者要求，因此必須注重基本功法的練習，包括腰馬、身形、手法，循序漸進，方能成功。

【剛柔並濟】

常言洪拳硬橋硬馬，予人剛猛無比的形象，但當潛心修練時，則發現剛柔兼用。前人設計套路，將柔勁潛藏於招式中，例如十二支橋手首兩橋便是剛橋與柔橋。所謂剛，是逼緊肌肉產生的力量，發出至硬的力度，例如三支橋手、拉步箭捶；而柔就是相對放鬆狀態，以巧為主。虎鶴雙形拳中，以虎為剛，以鶴為柔，前者如猛虎推山、吊步虎爪等招式，均以剛勁為主，重視力量及速度，若猛虎下山勢；後者如勾手鶴嘴、餓鶴尋蝦等招式，全憑柔巧發力，強調陰綿與靈活。練習時如獨以剛行，氣力難接，故須以柔作過渡，才能平衡。

【氣力相配】

坊間將洪拳歸屬外家拳，實則重視內家功夫。洪拳重視丹田呼吸，以氣催力，習者須以鼻吸氣入丹田，再以口緩吐出，同時提肛，舌頂上顎，使任脈督脈相接，才能氣血通暢。虎鶴雙形拳屬長套路，共二百式，若要全套演練，必須顧及氣力的調配；套路中，不同動作配以不同聲音，一為釋放壓力，二為用呼吸催逼內臟，以聲催氣。相比入門之工字伏虎拳，喝聲更為多變，為進階的鐵線拳奠定基礎，例如虎爪應發「鳴」、「或」聲，鶴嘴須發「喔」聲、釘捶喝「的」聲，憑吐氣與運力，由內而外鍛煉身體，足見古人智慧。

虎鶴雙形拳拳譜

示範　李燦窩

筆錄　梁啟賢

攝影　Rita Kwok's Studio

1. 二龍藏蹤

雙手握拳放腰，拳心向天，雙肘夾背擴胸，雙腿併攏作準備之勢。

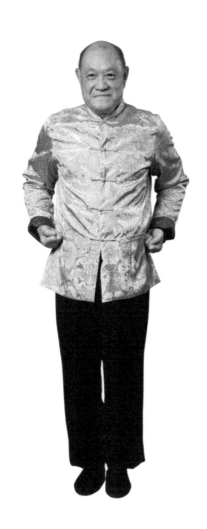

2. 上馬兜手

左腳前踏成四平馬，右手向上弓掌，然後由上而下向後畫圈，轉左子午馬一兜，右手指尖與肩同高。

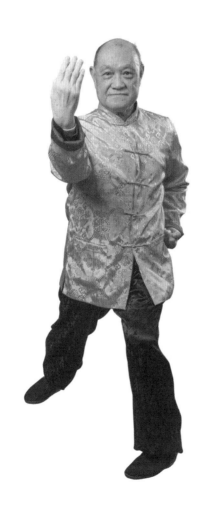

3. 分金橋手

　　十二支橋手的分橋。轉回四平馬，雙手握虎爪交叉在襠下準備，左爪在下，右爪在上。左右手同時向外過眉畫圈，到肩高為止。眼望前方，沉肘對膊。

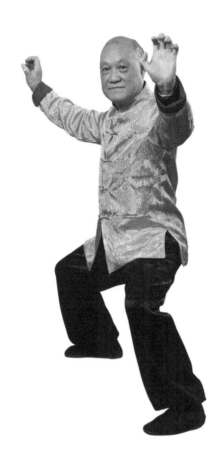

4. 龍虎出洞

　　右腳踩步橫放，左腳收窄拉回步距變成左吊步。右拳攔腰，左手握虎爪向右一撥，然後左虎右拳向前推出，左爪為虎右拳為龍。

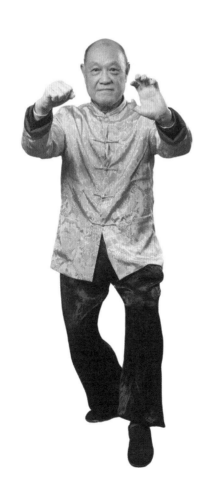

5. 掛捶按腰

雙手抽起，反手掛捶後放腰，腳退兩步成二龍藏蹤。

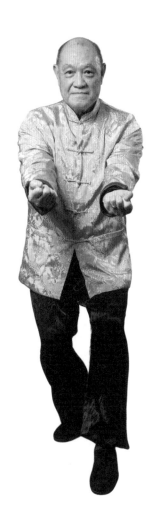

6. 提拳切掌

雙腳以腳尖為軸固定不動，開腳踭半步，然後以腳踭為軸固定不動，開腳尖半步，成為企馬。企馬要求雙腳尖向前，腳指抓實地板。右手提拳至腋底，向下右切掌。

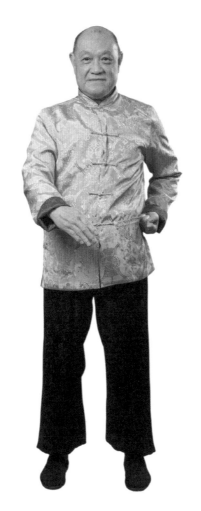

7. 美人照鏡

又稱「映手」。右掌由下而上順時針畫半圓，指尖與眉同高。

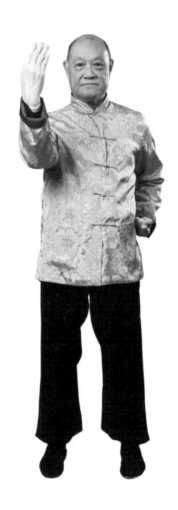

8. 右割手法

右掌向腰的右方削開。對於割手要求，莫師太教學時，以腋底能夾紙幣不落為準。

9. 向左撥掌

右掌自右至左一撥，擱於左腋前。

10. 收橋抽後

　　右掌握成一指定乾坤勢，經過胸口收到右腋前。注意右手肘向後抽時吸氣，同時切忌聳肩。

11. 三支橋手

又稱「三株橋手」或「支手」。右手慢慢用力向前推，用力時以口吐氣，氣力相配，重複三次。

12. 沉掌直橋

右手變掌向下一拍，拍落至右腰位置。然後由腰間向前一標，即洪家十二支橋中的直橋定式。

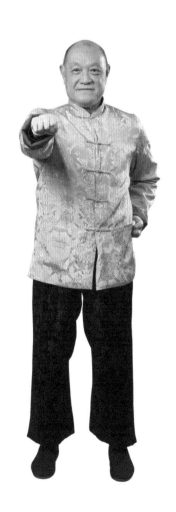

13. 平掌外展

此起四式為連環動作，訓練口訣簡稱「外內上下」。右掌維持標手，手腕不動，掌向右微撥。

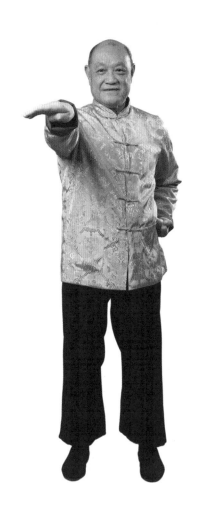

14. 指尖內收

維持站姿及上一個動作，右手指尖轉指向左方。

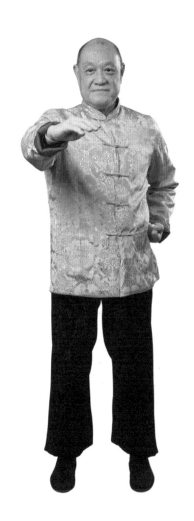

15. 向上反掌

　　右掌向上一反，指尖朝天。轉動時以肘帶掌同步進行，完成後掌心朝己，定式與映手稍似。

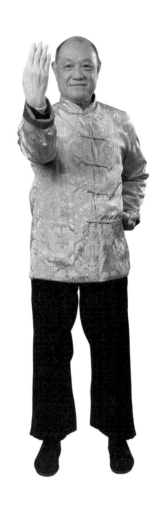

16. 畫圈攝拳

右掌逆時針畫一圈，然後攝成拳頭至胸前，拳眼落在兩胸之間。

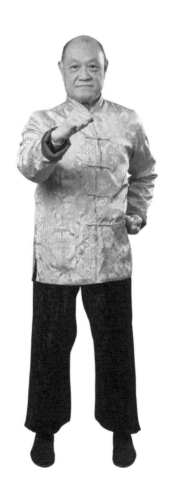

17. 抽拳掛搥

將右拳收至右胸前，把肘抽起，然後掛搥放腰，成二龍藏蹤。

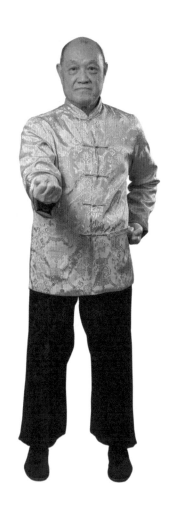

18. 左手切掌

　　此式起與上述右手招數一樣，僅左右方向相反。左手提拳至腋間，向下切掌。掌心向內，遇敵時以掌外緣為接觸點，切開對手來橋。此式新手多運錯力度，以掌根下壓，誤成按掌。

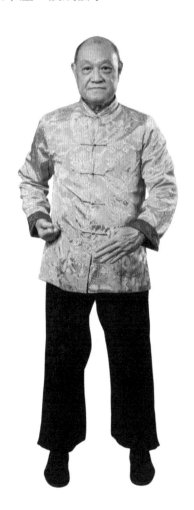

19. 照鏡映手

左掌由下而上逆時針畫半圓，指尖與眼眉同高，為防守技法，擋開來橋。

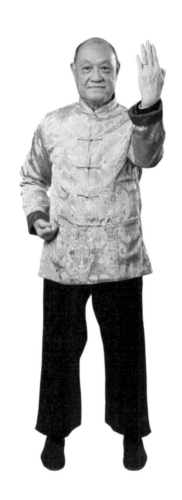

20. 左割手法

左掌向腰的左方削開。割手一般用於外撥對方攻勢。

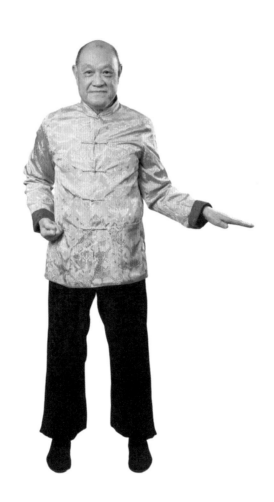

21. 向右撥掌

左掌自左至右一撥，攔於右腋前。

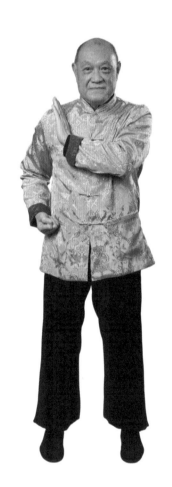

22. 提肘抽橋

　　左掌握成一指定乾坤勢，經過胸口收到左腋前吸氣準備。注意手肘須後有意識地抽後提起，而非夾腋。

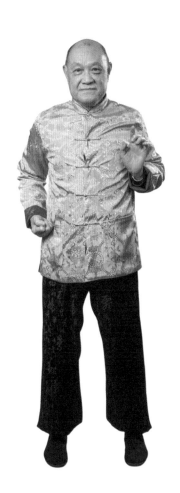

23. 三支左橋

左手慢慢用力向前推，呼吸時鼻吞口吐，緩緩增力，重複三次。

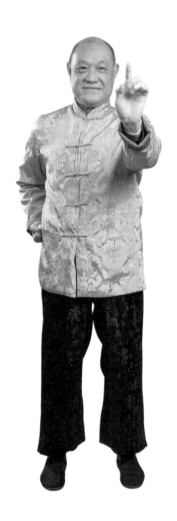

24. 一沉一標

左手變掌向下一拍，拍落至左腰位置，然後向前標出。

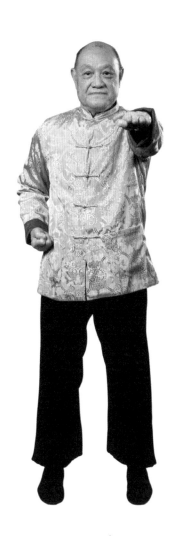

25. 左掌外展

手腕及手肘不動，左掌向左方水平外撥。

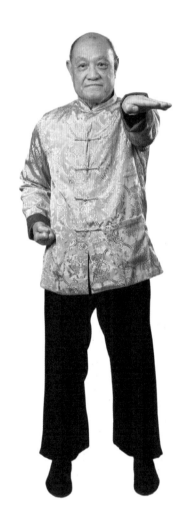

26. 向右內收

左掌指尖轉指向右方。

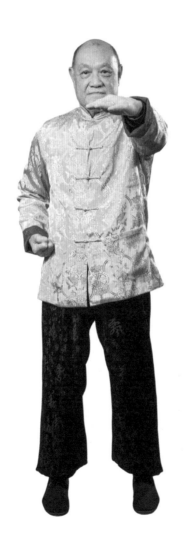

27. 轉腕反掌

左掌向上一反，指尖朝天。

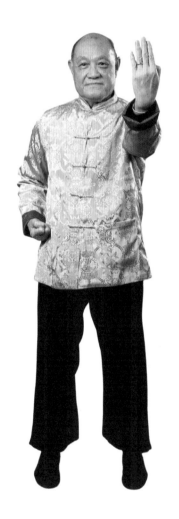

28. 向外一攛

左掌順時針畫圈，然後攛拳。拳與胸前保持兩個拳頭之距，注意沉肘。

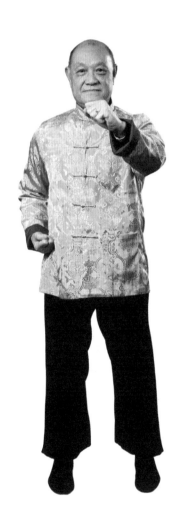

29. 反手掛捶

　　將左拳抽起，向下掛捶放腰，成二龍藏蹤。

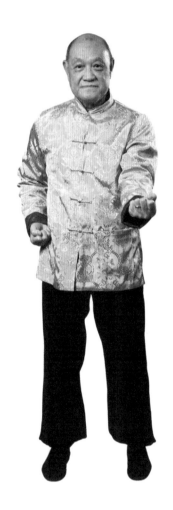

30. 風箱右拳

　　此兩招合稱「風箱拳」，維持企馬，向前打出右拳，左拳攔腰。兩式連環出拳，動作一吞一吐，直拳此起彼落，狀似拉動風箱而得名。

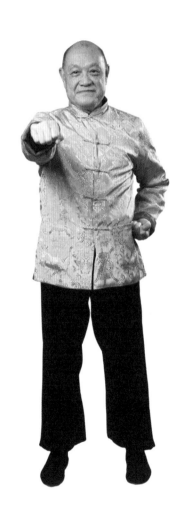

31. 風箱左拳

　　將右拳收回腰間，同時左拳向前打出，然後收拳放腰回到二龍藏蹤式。

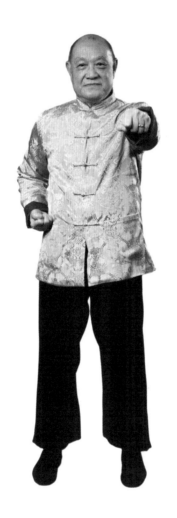

32. 四平大馬

　　左右腳先後向橫畫半圓開四平馬，雙拳由腰間變雙虎爪，從身後向前沿耳邊慢慢用力下按，至小腹前停止。

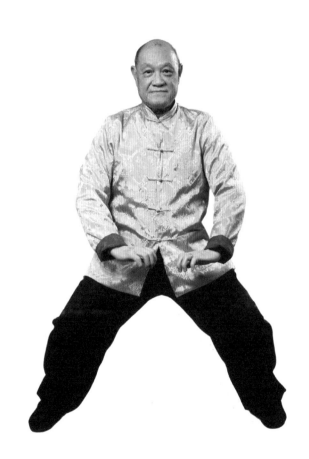

33. 右穿橋手

　　即十二支橋之穿橋。維持四平馬，右虎爪握成一指定乾坤，自下而上順時針畫圈至與肩同高。

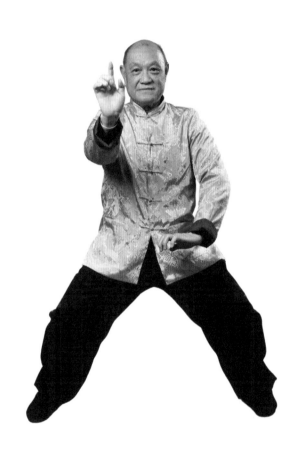

34. 左穿橋手

　　與上式相同，左手握成一指定乾坤，自下而上逆時針畫圈。穿橋為防守招式，遇敵時擋開對方橋手，多由外橋穿入中線搶位。

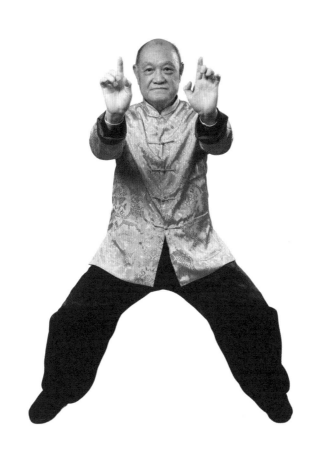

35. 三支橋手

　　雙手先向肩拋起，然後抽後回腋底慢慢推出。橋手推出時用丹田呼吸，鼻吞口吐，以氣催力，重複三次。

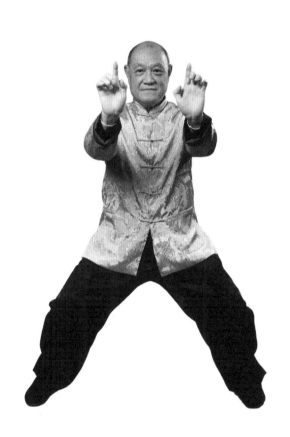

36. 沉橋標手

雙手變掌同時下拍至腰間，掌心向地，然後向前標出。

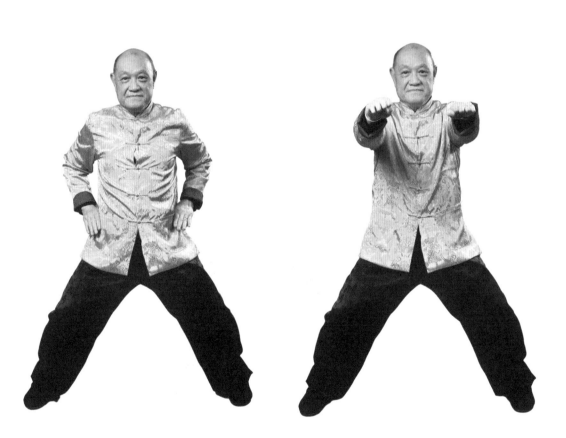

37. 沉踭一墜

雙手握成虎爪，雙肘同時向下一墜，手腕與肩同高。

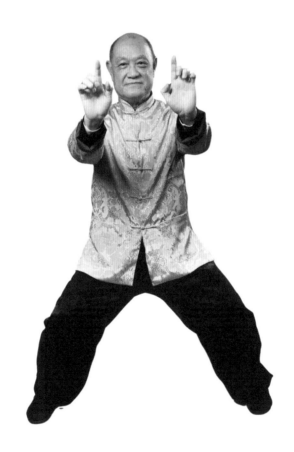

38. 左運柔橋

　　雙爪逆時針向左畫圓，然後收回腋底，再向前推。運橋切忌硬猛，着重陰柔巧勁。

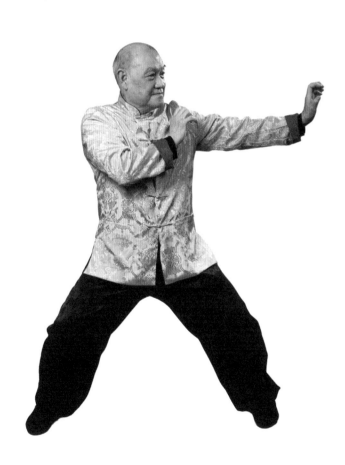

39. 右運柔橋

雙爪順時針向右畫圓，然後收回腋底，再向前推。

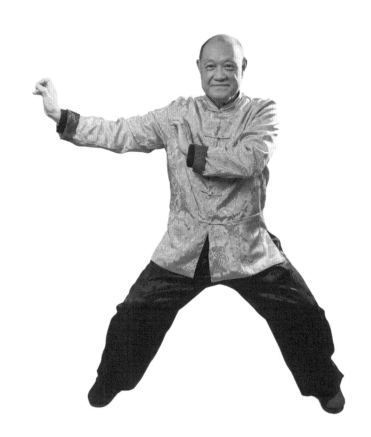

40. 雙膀手法

　　雙掌放身後準備，右掌由後擺前，橫放至小腹前，掌心向下。同時左掌擺於右腋前。

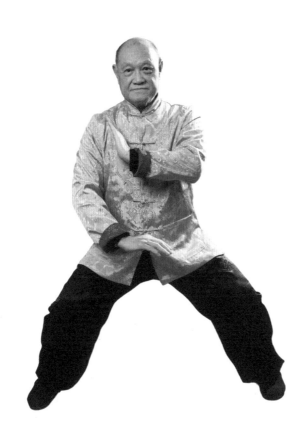

41. 雙龍日月

　　此招起四式全稱「雙龍抱日月」，共兩次提指，兩次抱手。雙掌握成一指定乾坤，同時向上提起於額頂，掌心向天。雙指之間保留約兩個拳頭距離。

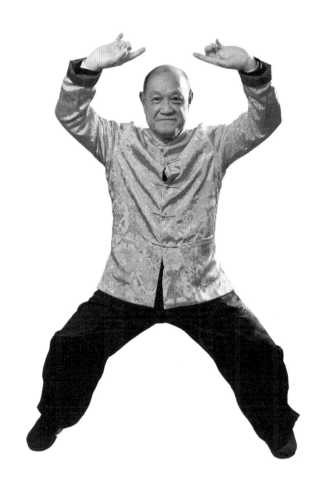

42. 向下抱手

　　雙手反掌向內斜切，掌心向天，交叉置於小腹前，如抱物狀。右上放在左手之上。

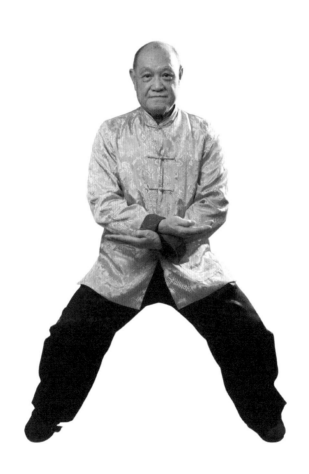

43. 雙手再提

雙掌再握成一指定乾坤，向上提起。

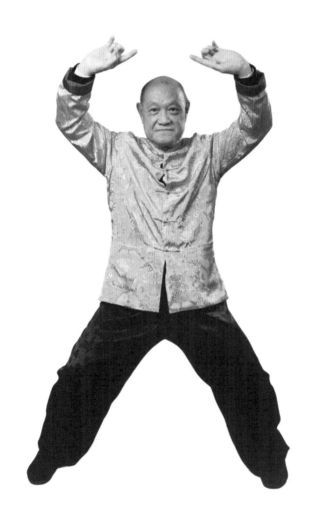

44. 雙手再抱

雙手反掌再切，交叉置於小腹前。

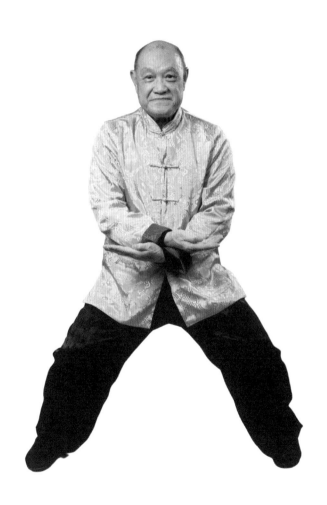

45. 四平割手

左右掌同時向身體的左右方水平外撥，掌心向下，與腰同高。

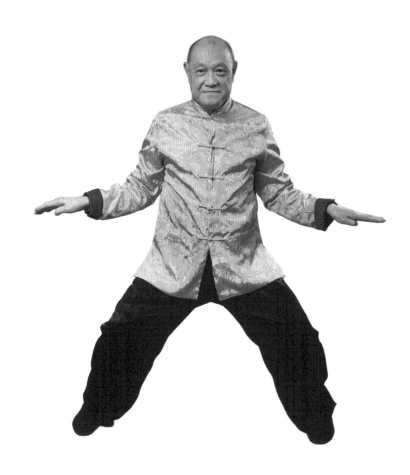

46. 沉掌標手

雙掌回腰，向前同時直標。

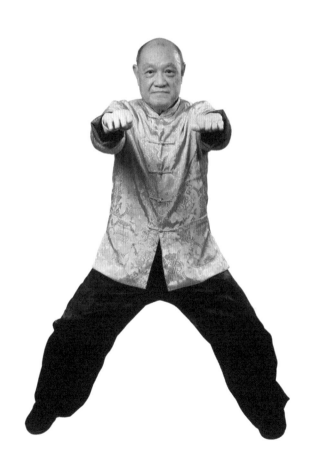

47. 沉蹲再墜

雙肘向下沉墜，同時雙手由掌握變一指定乾坤或虎爪。

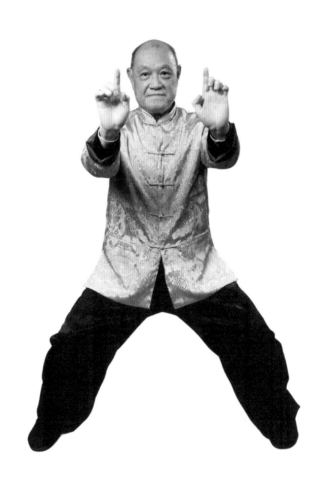

48. 貓兒洗臉

　　即左右手虎爪分別畫圈。左爪先逆時針划動，當左爪划至下方準備上提時，右爪便以順時針划動，此起彼落，左右計合共八次。

49. 左逼橋手

即十二支橋之逼橋。貓兒洗臉第八次時，右腳稍踏後，右虎爪向右下方一划，轉右子午馬，左肘由下拋向上。

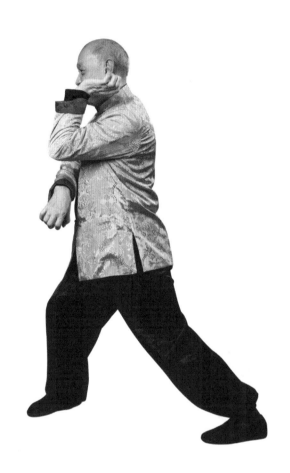

50. 右逼橋手

左腳稍踏後，左虎爪下划，轉左子午馬拋起右肘。肘守中線，不宜過高。逼橋為短打手法，可擒可守可攻。

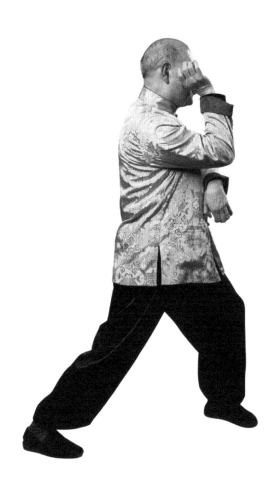

51. 回馬得掌

左腳內扭兩步成四平馬。第一步以腳尖為軸，扭腳踭向右收：轉腰成四平馬，同時雙掌或雙虎爪向前弓出，左手左上，右手在下。

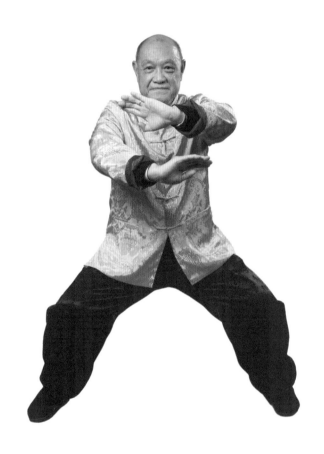

52. 右手穿橋

右手或右虎爪在左橋穿上，自下而上順時針畫圈至與肩同高。

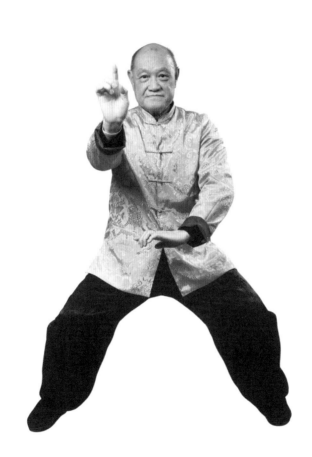

53. 左手穿橋

左手或左虎爪自下而上逆時針畫圈擺出。

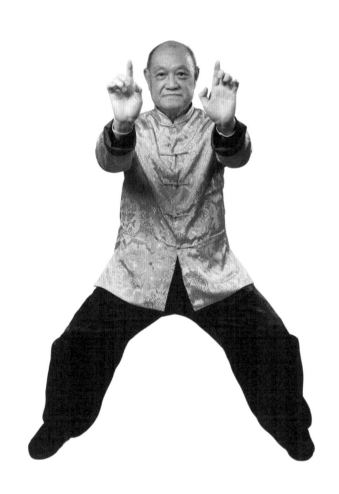

54. 貓兒洗臉

　　與第 48 式「貓兒洗臉」類同，惟畫圈方向相反，向外划開。左爪先逆時針划動，當左爪划至上方時，右爪便以順時針划動，合共八次。

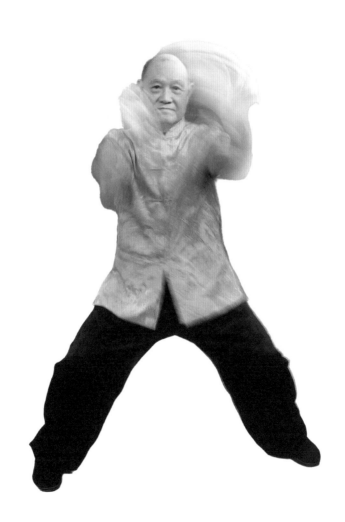

55. 定橋推山

完成洗臉後，左右虎爪穿橋伸出，與肩同高，先左後右，即十二支橋中的定橋。然後雙爪收回腋底，向前一推，即猛虎推山。

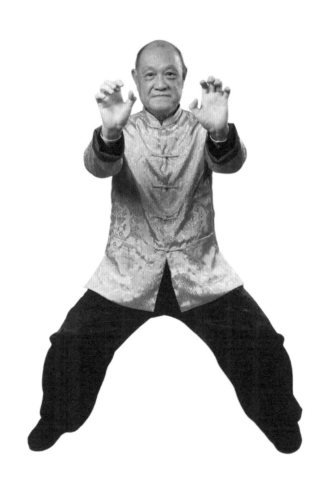

56. 收手掛捶

雙虎爪握拳收肘，向下掛捶。

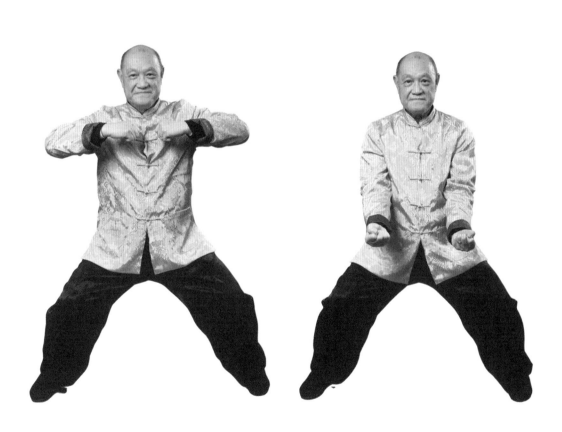

57. 二龍藏蹤

　　雙拳放腰，拳心向天。雙腳收四步半合攏。切忌由四平馬瞬間合腳，亦不宜用開合跳步收腳。

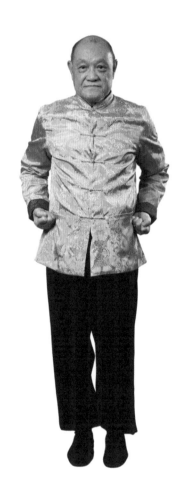

58. 左麒麟步

此式與下式的走動路線成「之」字。左腳先踩在右腳前成左麒麟步。

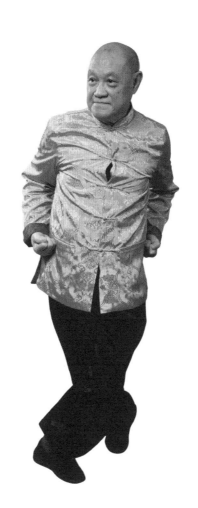

59. 右麒麟步

右腳向左斜前方踩在左腳前，成右麒麟步。

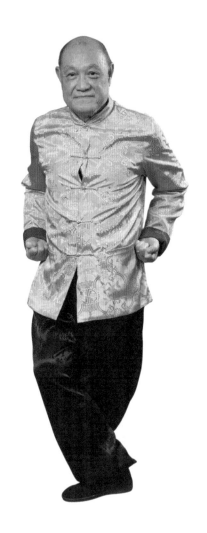

60. 左撩陰腿

身體向左斜前方，右腳維持微曲，左腳腳尖觸地順時針畫圓，向左斜前方停止，成為左吊步。左膝提起與腰同高，以彈腿方式踢出左腳後即回腿。

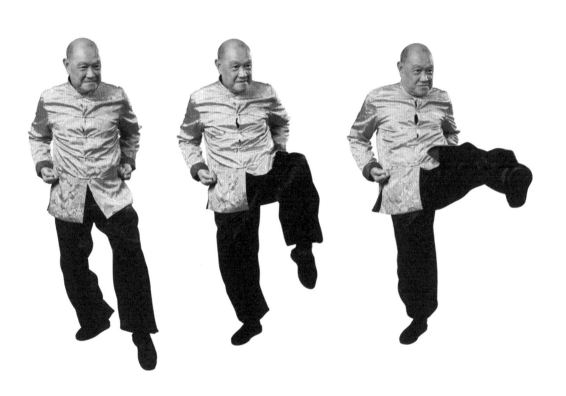

61. 右單膀手

　　左腳踏向左斜前方成四平馬，右掌放身後準備，轉左子午馬右掌順馬
向前一擺，即為膀手。

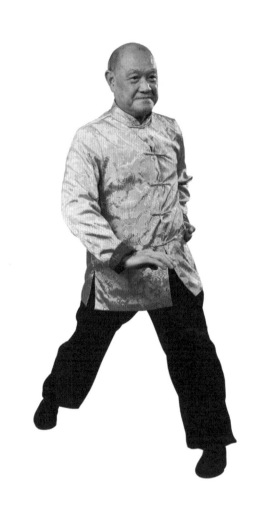

62. 三支右橋

　　維持左子午馬，右手握成一指定乾坤，順時針畫圈穿出，與肩同高。
然後將指掌抽回腋底，向前增力推出，重複三次。

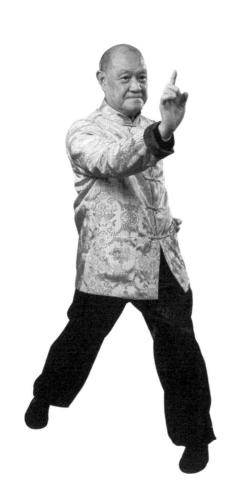

63. 拍掌直標

右手變掌向腰下拍，然後從腰間向前標手。

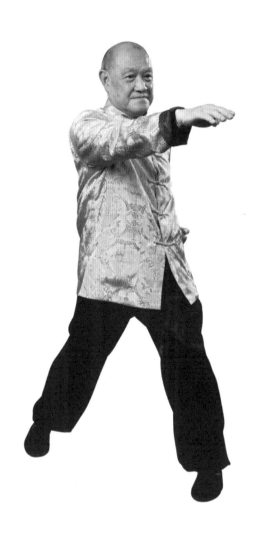

64. 左穿脱手

由左子午馬轉成四平馬，同時左手握成一指定乾坤，在右腋底及右手外面穿出，右手握拳放腰。

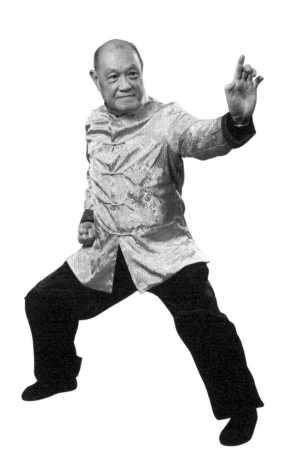

65. 拉步得掌

左腳拉前半步，右腳拖前回補步距，轉左子午馬。轉馬時右得掌推出，同時左手由一指定乾坤握拳收腰。

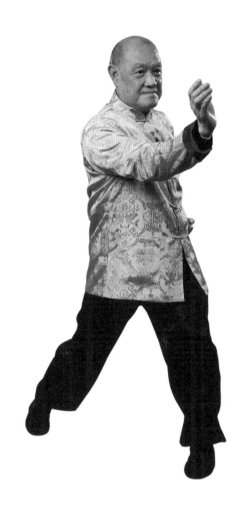

66. 轉馬回膀

轉回四平馬，左手變掌放在腰後位置準備，然後向前橫擺。

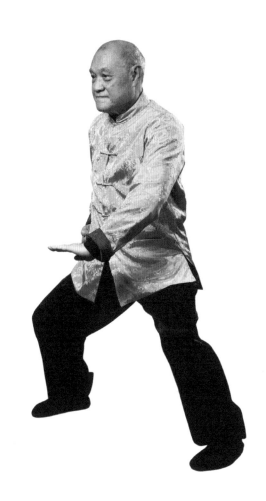

67. 向上弓掌

左掌提起至額頂，掌背與額頂保持約兩個拳頭距離。

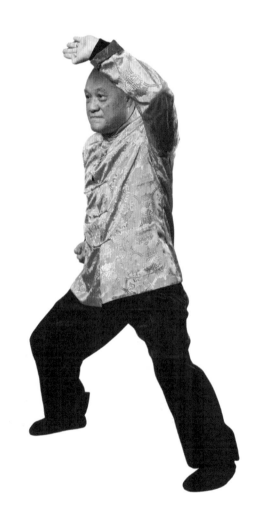

68. 四平一削

與前文第 42 式「向下抱手」的抱手原理類似。左掌反手向內斜切，掌心向天，置於右腰前。

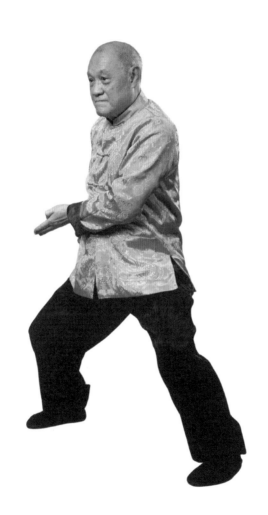

69. 回手黐橋

將左掌貼腹拖向左，橫放在左腰間。肘往後收，掌心向敵。

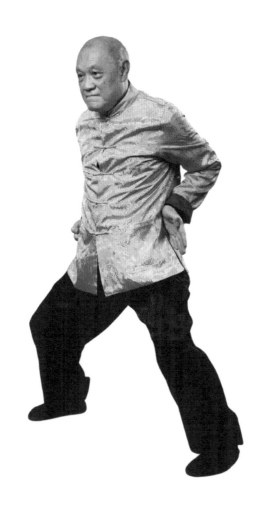

70. 左手得掌

左掌向前得出，與肩同高，掌根落於兩胸之間。

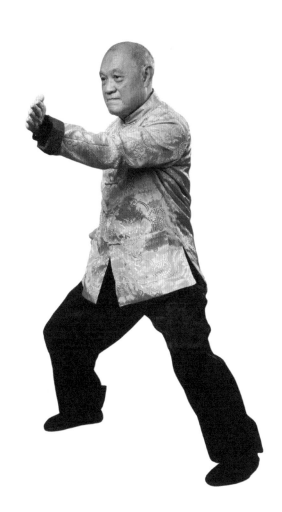

71. 向外反手

左手腕順時針畫一圈。

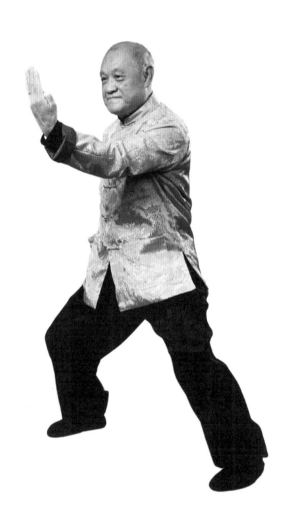

72. 攦手一墜

左掌向胸前攦成拳頭，拳眼落在兩胸之間。

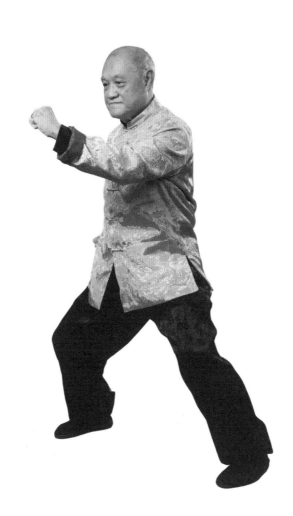

73. 左手掛捶

左拳抽起，向下掛捶後放腰間。

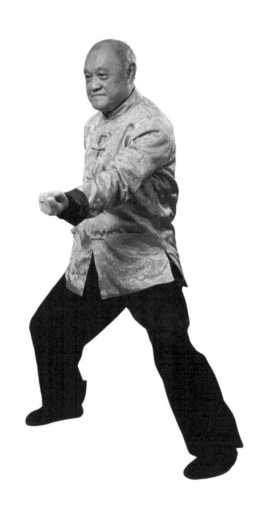

74. 二龍藏蹤

走左麒麟步，回到中線成二龍藏蹤。

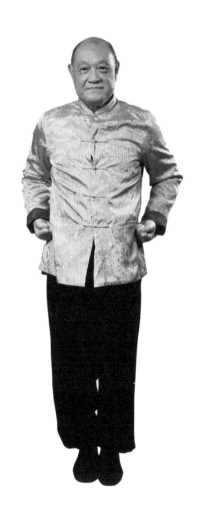

75. 右麒麟步

此式起與上述招數一樣，僅左右方向相反。右腳橫踏在左腳前成右麒麟步。

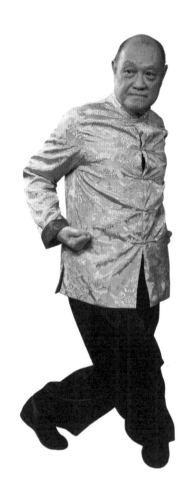

76. 左麒麟步

左腳向右斜前方踩在右腳前，成左麒麟步。

77. 右撩陰腿

左腳微曲，右腳腳尖觸地逆時針畫圓擺前，成右吊步，然後提膝彈腿。

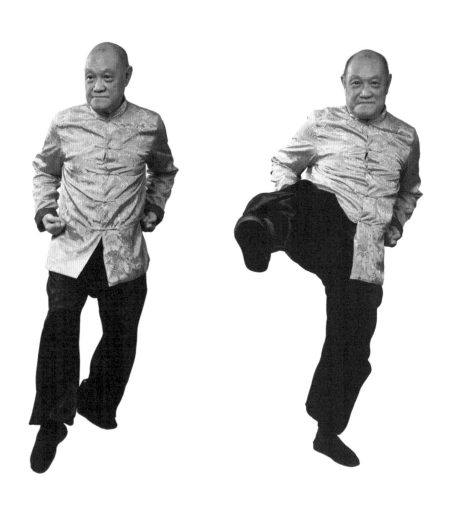

78. 左單膀手

　　右腳踏向右斜前方成四平馬，左掌放身後準備，轉右子午馬左掌順馬橫擺一膀，掌心向地，掌落在左腰前。

79. 三支左橋

左手握成一指定乾坤，逆時針畫圈擺出左定橋。然後將左指掌抽回腋底，再向前推出，重複三次。

80. 一拍一標

左手變掌向腰下拍，然後從腰間向前標手。

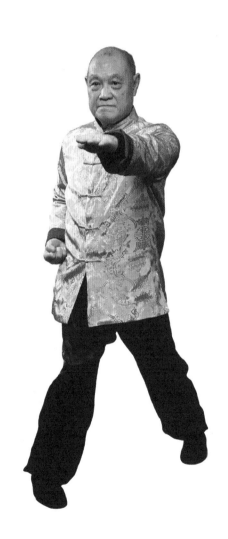

81. 右穿脫手

　　由右子午馬轉成四平馬，同時右手握成一指定乾坤，在左腋底外穿。穿手又名「寶鴨穿蓮」、「脫手」，用以擺脫擒拿，故必須於腋底及橋外穿出。

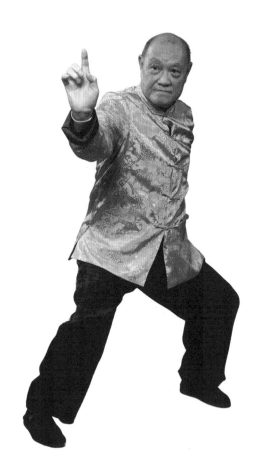

82. 上馬左得

　　右腳拉前半步，左腳拖前回補，轉右子午馬。同時左得掌推出，右手握拳回腰。得掌以掌根、掌心為攻擊面，專取肋下。

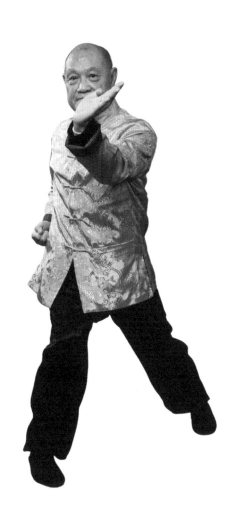

83. 轉馬膀手

　　由右子午馬轉四平馬，右掌從腰後位置向前橫擺，即單膀手。膀身為側身防守技法，以前臂順馬化解來橋，改變對方攻擊軌跡。

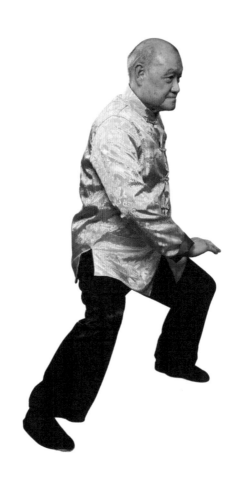

84. 右手弓掌

右掌提起，掌心向天。

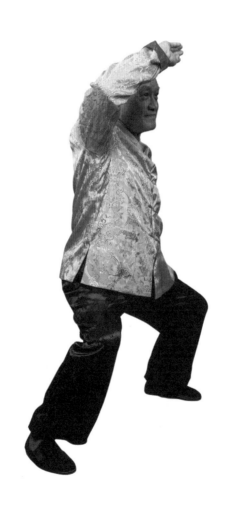

85. 向下斜割

右掌反手向內斜切，掌心向天，落在左腰前。

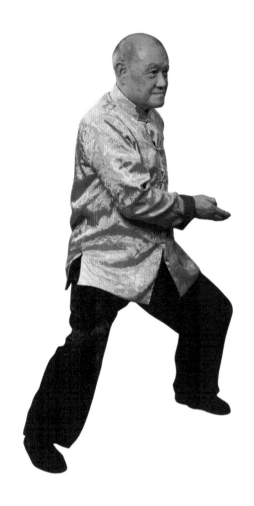

86. 拉後黐手

將右掌貼腹拖向右，收肘帶動，掌橫放右腰。

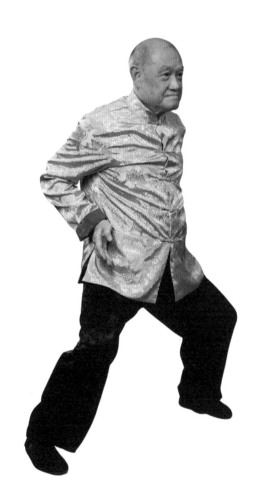

87. 四平得掌

右掌向前得出。

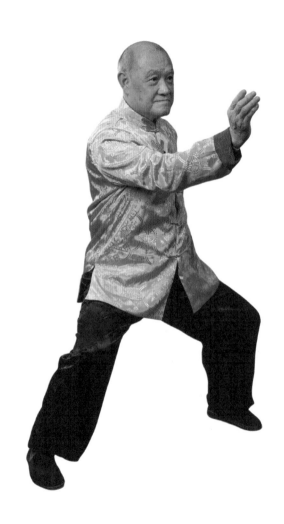

88. 畫圈反手

右手腕逆時針畫一圈。

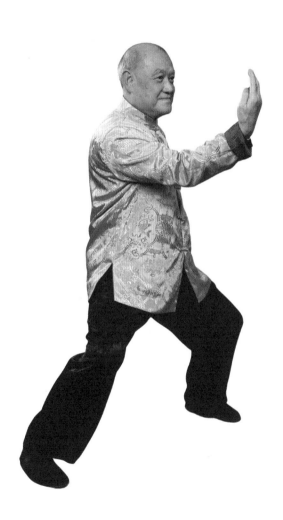

89. 握拳攦手

右手向胸前攦拳。

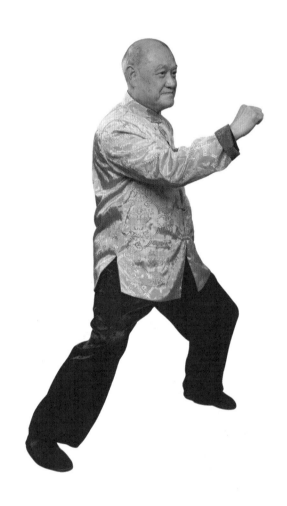

90. 右單掛捶

右肘抽起，反手向下掛捶後雙拳放腰。

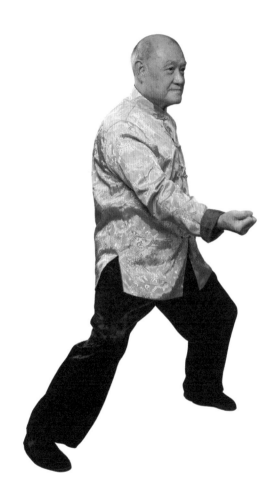

91. 撩陰正踢

左腳拉後，右腳不動，右膝頭彎曲成右子午馬。左腳順時針畫半圈提
前成左吊步，然後左腳收腳尖前踢。

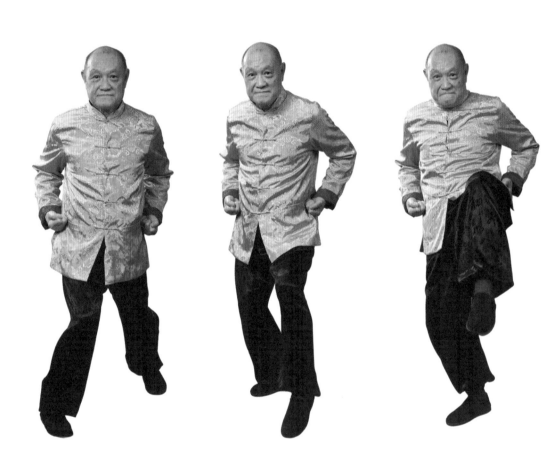

92. 跳步膀手

　　左腳踩地，提起右腳向前跨步跳。落地時右腳先落，然後左腳，成四平馬旋即轉為左子午馬。雙手同時以按掌由右至左隨轉身橫擺，出雙膀手。

93. 削竹連枝

右腳拉後一步，左腳拉後成左吊步，同時左右掌在身體兩旁向下撥。

94. 童子拜佛

　　左腳踏前，右腳拉前回補，成左子午馬。雙掌由下而斜上伸直，身體前傾，雙眼微微視前方，雙臂與耳朵同高。本招以進為守，空手對棍時進馬卸棍，保護頭部。

95. 猛虎推山

　　右腳拉後一步，左腳拉後成左吊步，雙掌握虎爪抽後至腋下準備。左
腳踏前，右腳拉前回補，成左子午馬，同時雙爪前推，與肩同高。

96. 寶鴨穿蓮

　　左腳拍向右腳，然後左腳向左橫開四平馬，眼望左方，左手握一指定乾坤於右手肘底穿出，同時右手收拳束腰。

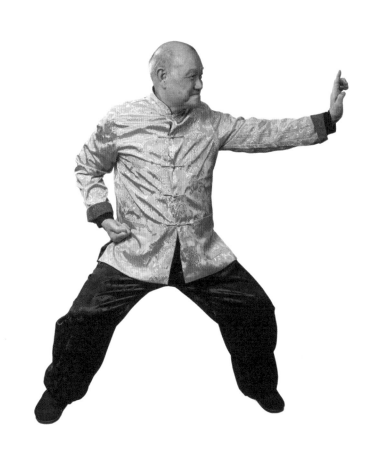

97. 打右箭捶

轉左子午馬，右拳打出，左拳收至腰間。

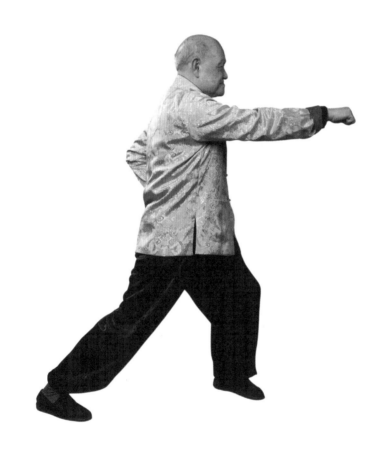

98. 向後掛捶

由左子午馬轉回四平馬，眼望後方，右拳向後掛捶。

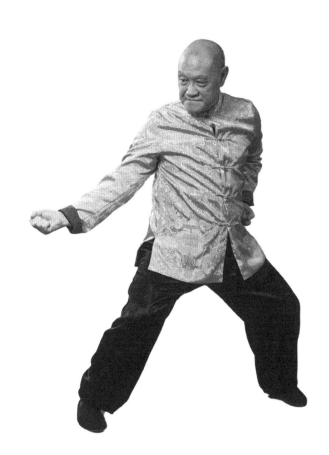

99. 吊步鞭捶

又稱「千斤一墜鐵門閂」，左腳後退半步，右腳由四平馬拖回收窄變右吊步。右拳下墜，腕落至左掌心。

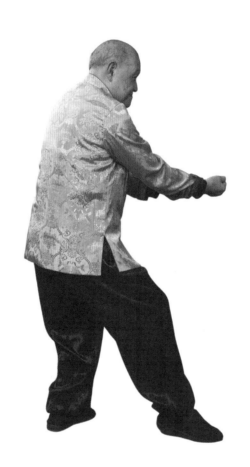

100. 千字掌法

右腳橫開拉步，由右吊馬變成四平馬，雙手變掌向右方橫撇，左掌於腋底作護手。右手肘與肩同高。

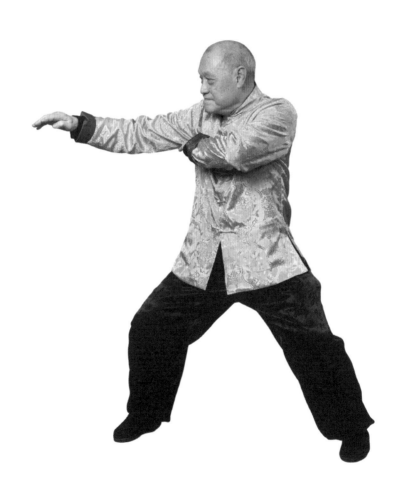

101. 吊步提橋

　　十二支橋中的提橋，有提起之意。提橋以攔扯為主，亦可作格檔。左腳踏後，右腳拉後收窄步距成右吊步，雙手由掌變拳，順馬由右至左拉扯。

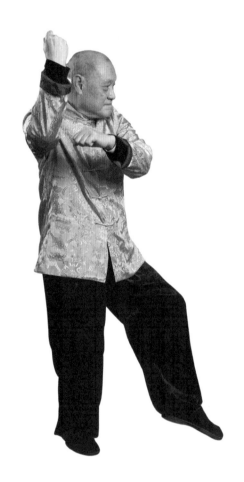

102. 雙手掛揰

右腳橫拉成右子午馬，雙拳同時順馬掛下。

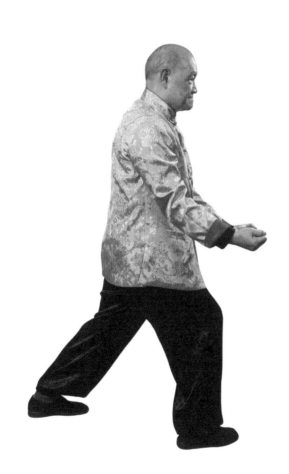

103. 右手抽捶

此起實際共左、右、左三次抽捶，惟第一捶並非由腰發，故視為準備
動作。左拳抽起，同時右拳放在腰後預備。然後抽起右拳，拳面與肩同
高，後拳擺在腰後準備下一式。

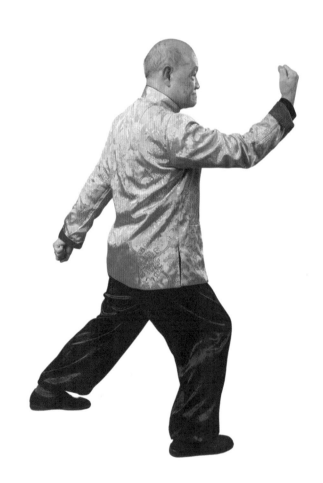

104. 左手抽捶

左拳抽起，右拳回手放在腰後。

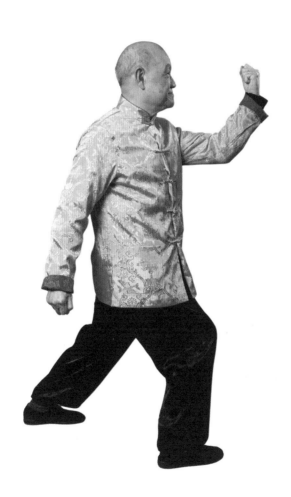

105. 右側身搥

右腳拉步，左腳拖前回補步距，轉成四平馬，右拳從腰間打出側身搥。注意本門所有側身搥皆為日字衝拳，並非平拳，無一例外。

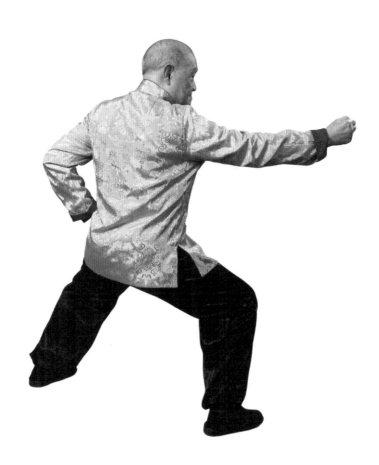

106. 左直箭捶

右腳拉前，左腳拖前補回步距，轉成右子午馬，同時右拳收腰，左箭捶從腰間打出。

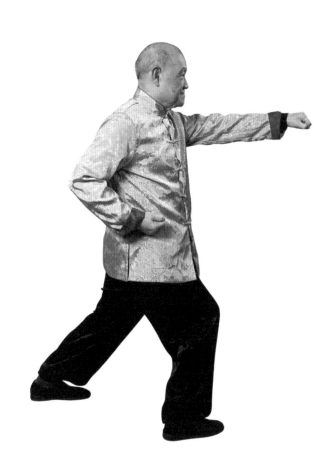

107. 拍步穿手

此式起與上述右手招數一樣，僅前後方向相反。左腳拍右腳成企步，左腳再向左拉出橫踏成四平馬，左手握成一指定乾坤，於右腋底及右肘外穿出。

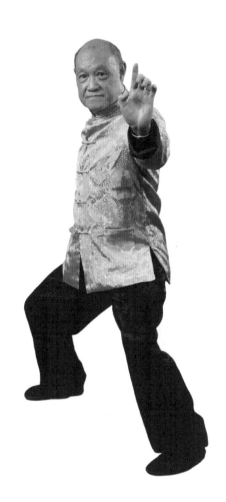

108. 子午右箭

轉左子午馬，右直拳從腰間打出。

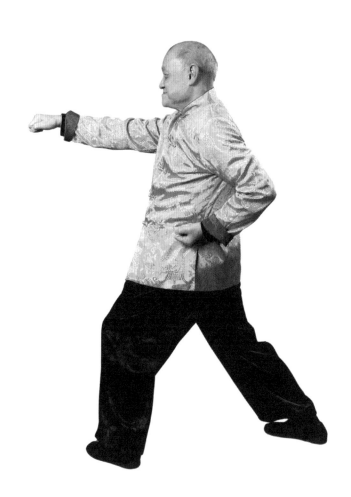

109. 後鞭掛捶

由左子午馬轉回四平馬，眼望後方，右拳向後一掛，落拳位置與腰同高。

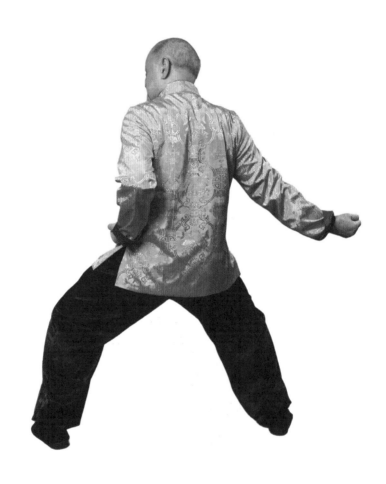

110. 吊步右鞭

　　左腳後退半步，右腳由四平馬拖回收窄變右吊步。右拳下墜，腕落至左掌心。

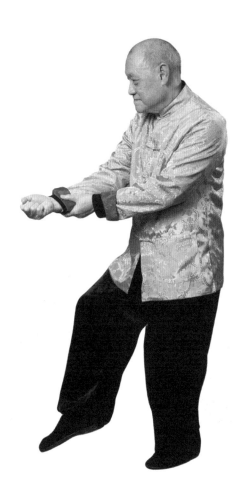

111. 四平千字

右腳橫開拉步，由右吊馬變成四平馬，雙手變掌向右方橫撇，左掌於腋底作護手。

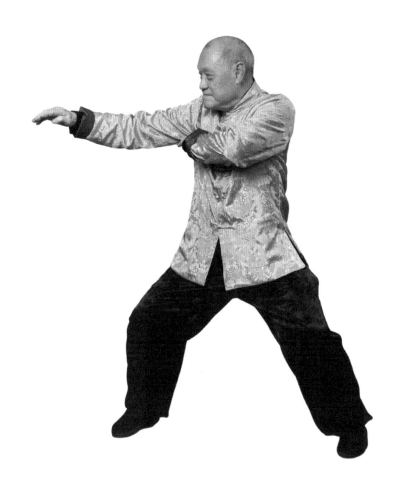

112. 攔手提橋

　　左腳踏後，右腳拉後收窄步距成右吊步，雙手由掌變拳，順馬由右至左拉扯。左拳拳心朝臉，略高於頭，右拳護踭。

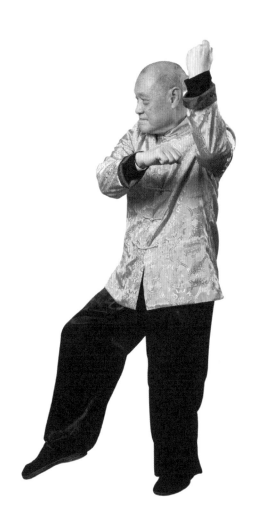

113. 子午雙掛

右腳橫拉成右子午馬，雙拳同時順馬掛下。

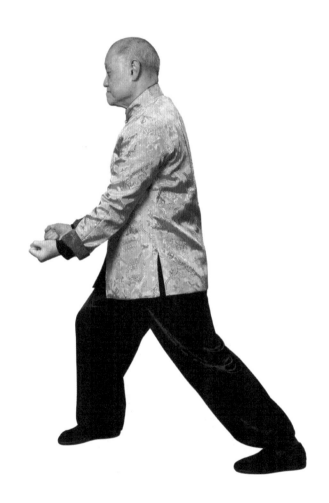

114. 右抽捶法

左拳抽起，同時右拳放在腰後預備，然後抽起右拳。

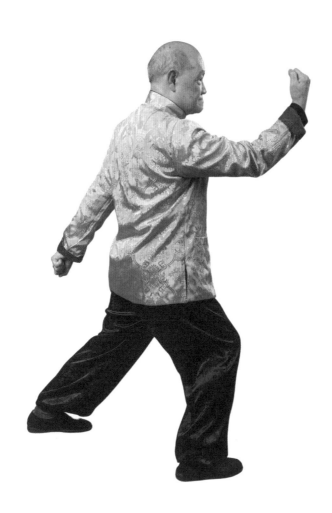

115. 左抽捶法

左拳抽起，右拳回手放在腰後。

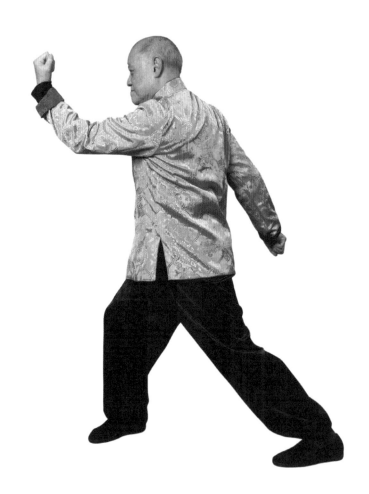

116. 側身衝捶

右腳拉步，左腳拖前回補步距，轉成四平馬，右手握日字衝拳從腰間
打出。

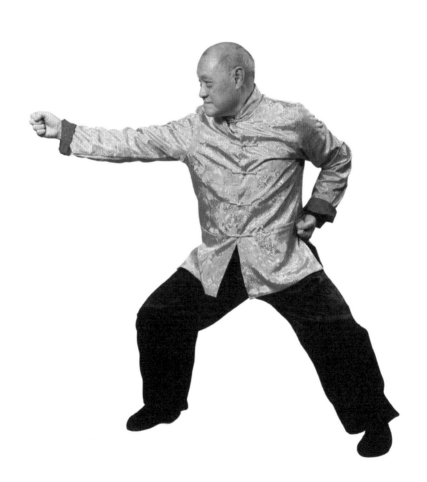

117. 轉馬箭捶

右腳拉前，左腳拖前補回步距，轉成右子午馬打出左箭捶。

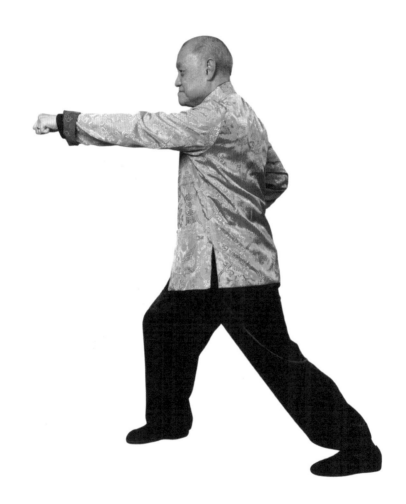

118. 削竹連枝

先將右腳拉後，腰馬踏回套路中線，然後提起左腳，趾尖向地，左掌同時向下劈開。主要用作退避下路攻勢，例如低腿掃蹚、老樹盤根等，專攻前鋒腿，以削竹連枝即可躲避。

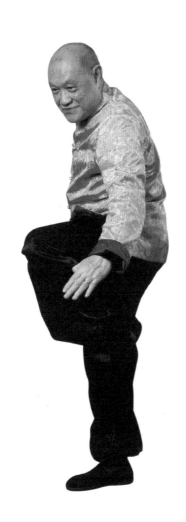

119. 跪地鞭捶

先提左腳，右腳起跳，跳起時身體向左轉一百八十度，然後右腳跪地，同時右拳向右腰打出右鞭捶，左掌攔右腋前作護手。

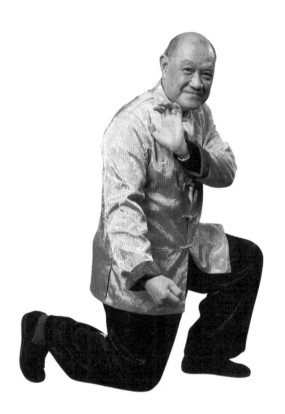

120. 霸王舉鼎

　　右腳前踏，左手握虎爪由下兜底，右手通天捶準備。然後轉四平馬，同時雙手向上提起。

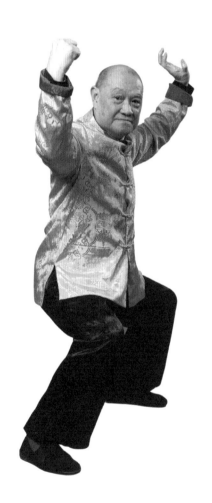

121. 蝴蝶抱掌

　　右腳踏後，左腳掂起成左吊步。雙手成掌，由右至左畫半圓攔腰。左腳踏前轉左子午馬，雙掌蝴蝶推出。

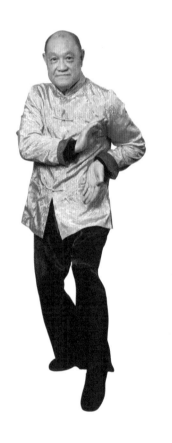
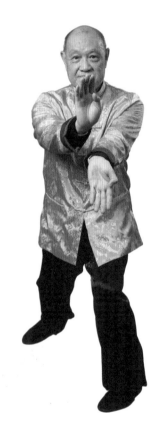

122. 拍步虎爪

　　此式至第 160 式「轉馬一釘」，動作左右對稱，先右後左。右腳拍向左腳，雙手握虎爪，左爪攔腰。右爪逆時針畫半圓兩下下按，右腳向右後方拉出成右子午馬，左爪推出偷心，以丹田發出粵語「胡」聲。由此式起計，共十式虎爪。本套路所有畫手虎爪，皆屬先守後攻技法，前爪擒拿，後爪偷心。

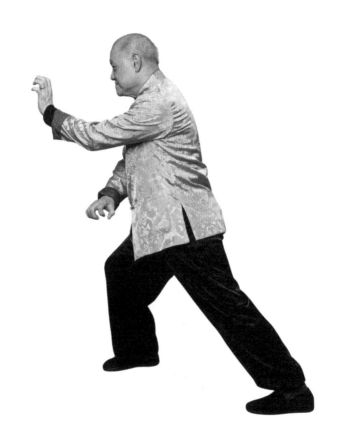

123. 踏步虎爪

　　右腳向左斜方橫踏，左腳前踮出成左吊步。左爪向腰間拉落，同時推出右爪，以丹田發出粵語「或」聲（陰平聲調）。本套路兩式吊步虎爪，皆屬攻守同時技法，轉腰時前手擋撥對方橋手，同時以後手爪攻。

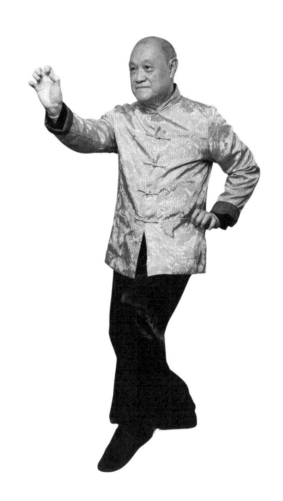

124. 上馬虎爪

　　右腳上中間位置，轉右子午馬，右爪一划，左爪推出，發「胡」聲。
所有子午馬單虎爪招式，身體均可微微前傾，若猛虎伏地之勢。

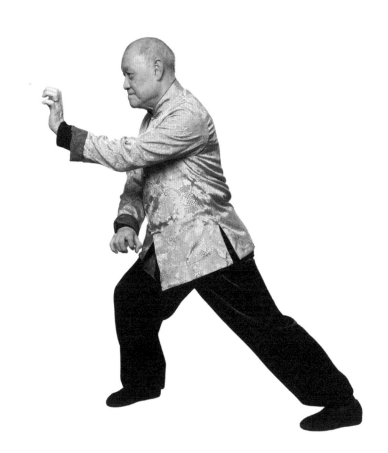

125. 左後虎爪

左腳拍向右腳，左爪畫半圓兩下下按，左腳拉向左後方成左子午馬，右爪從腰間推出，發「胡」聲。

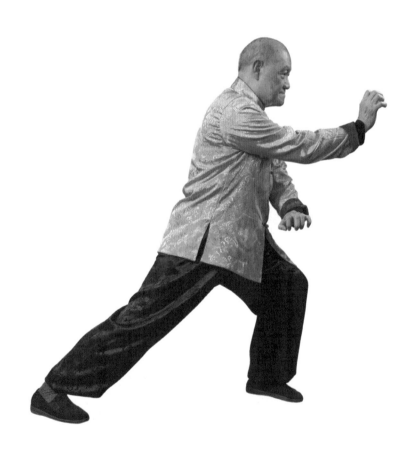

126. 吊步虎爪

　　左腳向右斜方橫踏，右腳前踮出成右吊步。右爪向腰間拉落，同時推出左爪，發「或」聲（陰平聲調）。

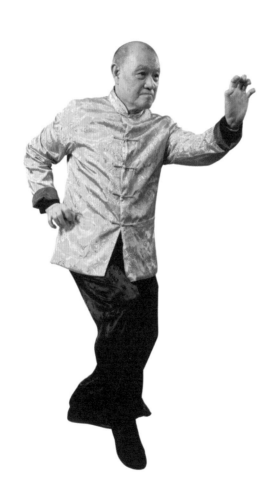

127. 中間虎爪

左腳上中間位置，轉左子午馬，左爪一划，右爪推出，發「胡」聲。

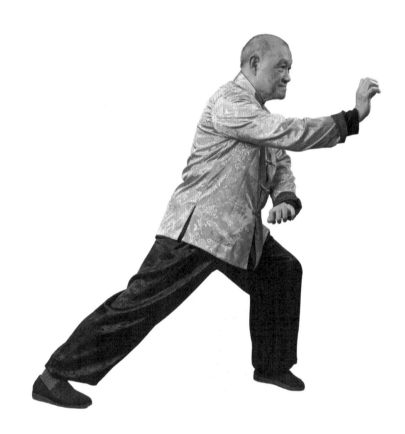

128. 右纏枝虎

上右腳放左膝前，成右麒麟步，再踏左腳成左麒麟步，走步時右虎爪逆時針畫兩圈。

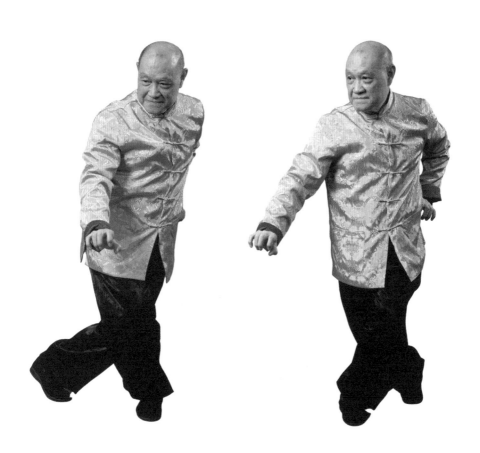

129. 上馬虎爪

　　右腳向斜前方踏出，成右子午馬，右虎逆時針畫一圈後下按，左虎爪從腰間推出。

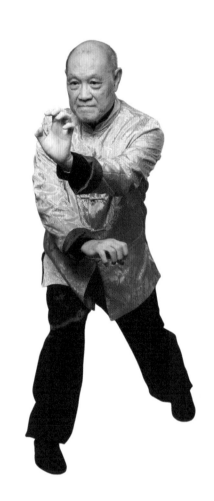

130. 左纏枝虎

　　右虎爪回腰準備，先上左麒麟步，再踏右麒麟步，左虎爪同時伸出順時針畫兩圈。

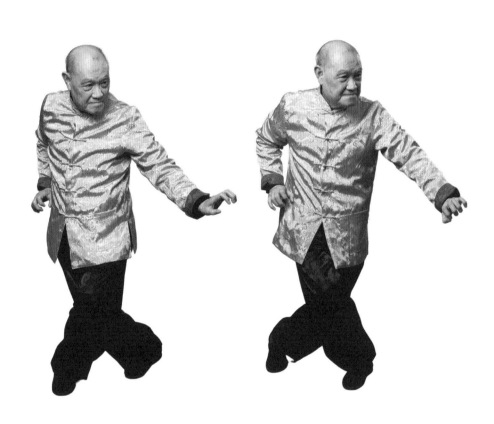

131. 子午虎爪

左腳斜前踏成左子午馬，左虎順時針畫圈下按，右虎爪從腰間推出。

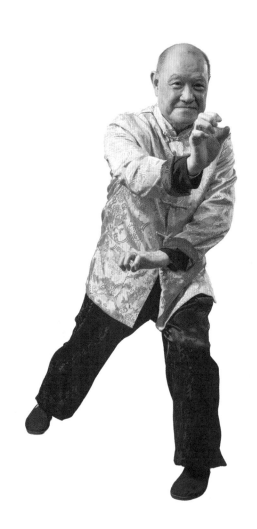

132. 退步左爪

　　右虎爪拉回腰間，左腳拉後伸直成右子午馬，面朝右斜前方，同時推出左虎爪。

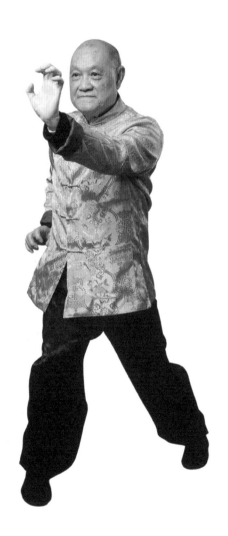

133. 退步右爪

左虎爪拉回腰間，右腳拉後成左子午馬，面朝左斜前方，同時推出右虎爪。

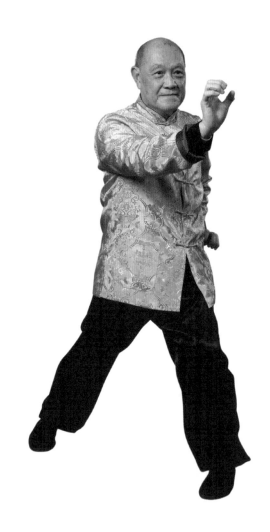

134. 帶馬歸槽

右腳拉後轉腰成右子午馬，雙虎爪�拳至胸前，如牽馬拉韁。此式用馬運腰，以腰帶手，肘沉身側，屬擒拿扯摔技法。

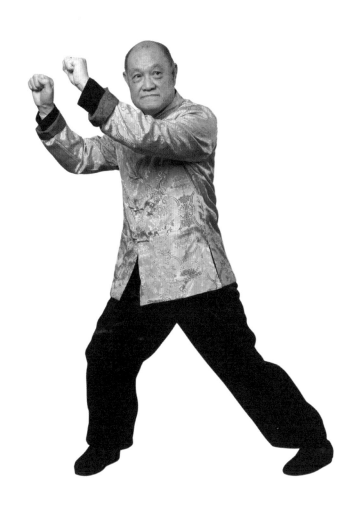

135. 帶馬歸槽

十指鬆開，右腳拉後轉腰成左子午馬，雙手由左至右攔拳至胸前。

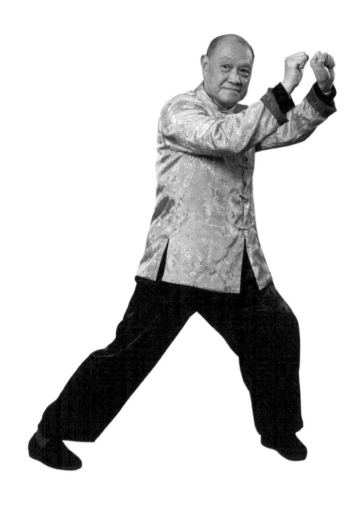

136. 雙掛捶收

雙拳抽肘，反手掛捶放腰。

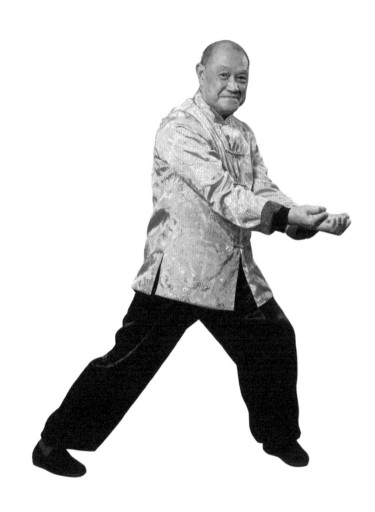

137. 走麒麟步

右腳踏在左膝前，成右麒麟步，然後將左腳踏在右膝前，成左麒麟步。

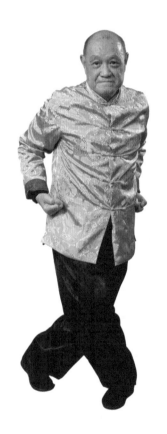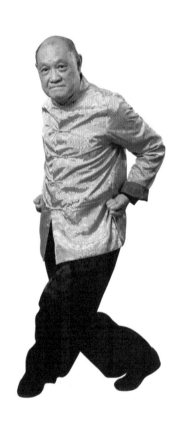

138. 轉馬膀手

右腳橫拉開四平馬過渡，轉腰成右子午馬，雙手變掌，左手順馬擺腰間橫按成左膀手，右掌放在左腋前作護手。

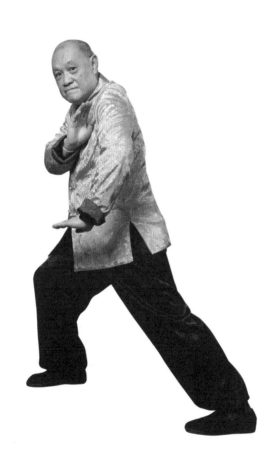

139. 支手訂橋

　　雙手握成一指定乾坤，左指由右腋底緩緩用力穿開，同時右指向右腰旁外展，食指尖須向腰，後手即十二支橋中的訂橋。

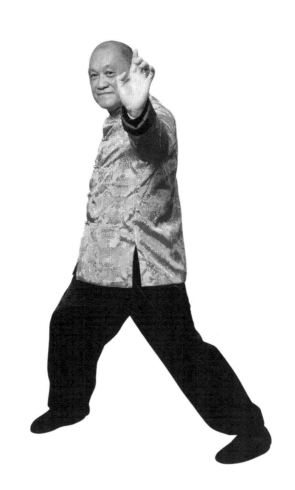

140. 轉身掛捶

雙手握拳，左拳抽肘於左胸前預備。然後左腳拉後，以四平馬作過渡轉左子午馬，同時左拳後掛擺。

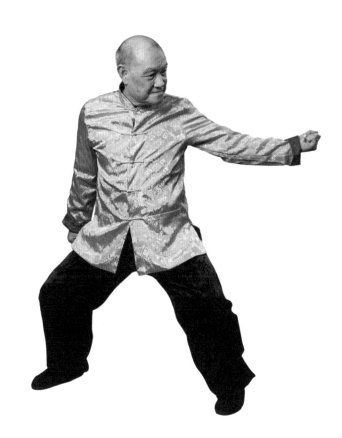

141. 右抽捶法

維持左子午馬，承接前式左拳掛落至身後時，右捶同步抽上。

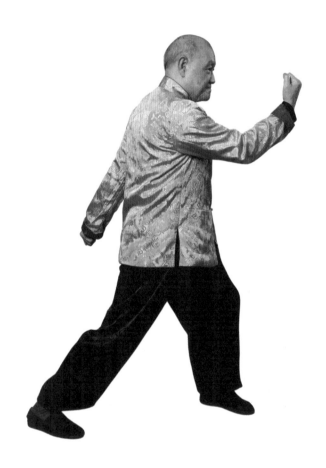

142. 轉側身捶

右腳拉後，向右轉身成右子午馬，左拳打出側身捶，右拳放腰。

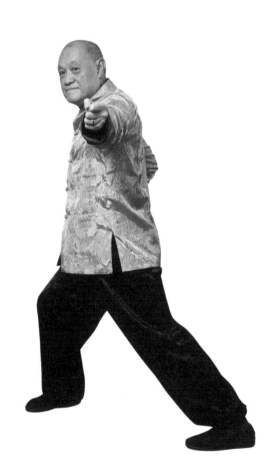

143. 掛捶收腰

左拳抽肘，反手左掛捶後收腰，準備做另一方向動作。雙拳放腰間。

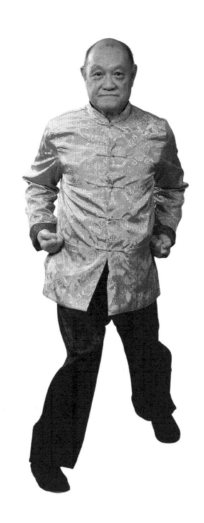

144. 走麒麟步

左腳踏在右膝前，成左麒麟步，然後將右腳踏在左膝前，成右麒麟步。

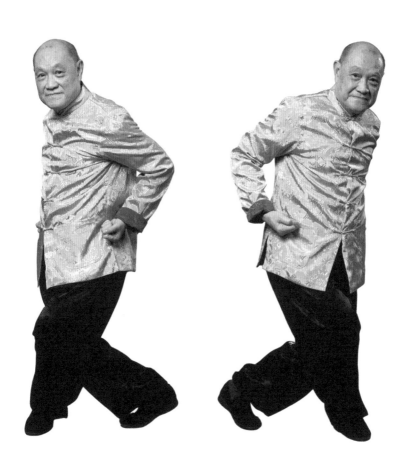

145. 子午右膀

　　左腳橫拉開四平馬過渡，轉腰成左子午馬，雙手變掌，右手順馬擺腰間一膀，左掌放在左腋前作護手。

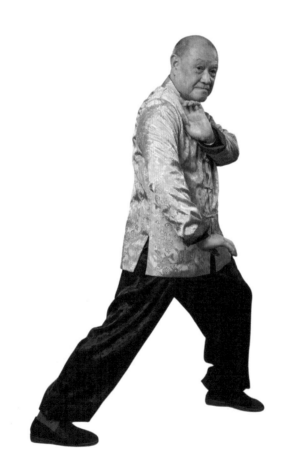

146. 前支後訂

　　雙手握成一指定乾坤，右指由左腋底穿出，同時左指訂橋外展，食指朝腰。

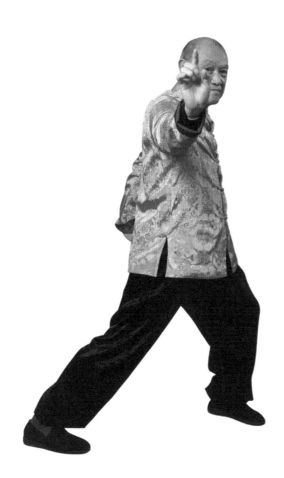

147. 轉身掛捶

　　雙手握拳，右拳抽肘於右胸前預備。然後右腳拉後，以四平馬作過渡轉右子午馬，同時右拳後掛擺。

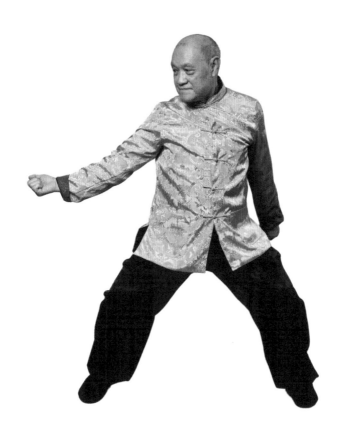

148. 左抽捶法

維持右子午馬，右拳掛落至身後時，左捶抽上。

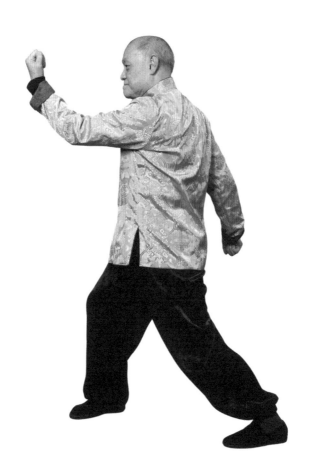

149. 側身右捶

左腳拉後，向左轉身成左子午馬，右拳打出側身捶，左拳放腰。

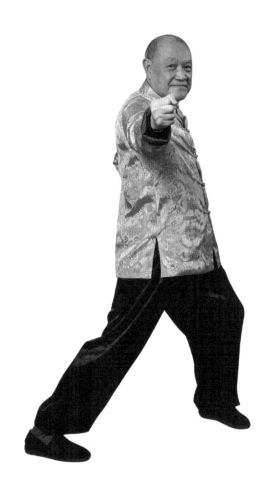

150. 勾手鶴嘴

　　雙手五指拼攏成鶴嘴，力在指尖。右鶴嘴由左向右橫勾，右腳後拉小步，轉右子午馬。左鶴嘴由上而下啄落，然後回手。右鶴護於左肘下。每次鶴嘴下啄時，須配合丹田發出粵語「惡劣」之「惡」聲（陰平聲調）。

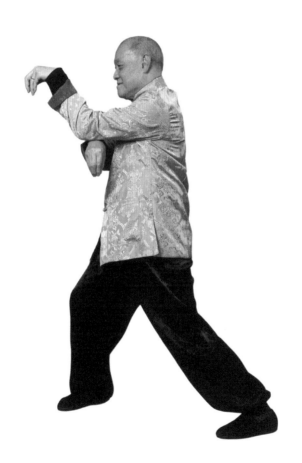

151. 一勾一啄

　　左腳後拉小步，轉左子午馬，左鶴嘴由右向左橫勾，右鶴啄落，發「惡」聲（陰平聲調）。對敵時勾手用於挑撥對方，以鶴嘴取太陽穴或眼睛。此兩式鶴嘴在五形拳中，變化為吊步偏身側啄。

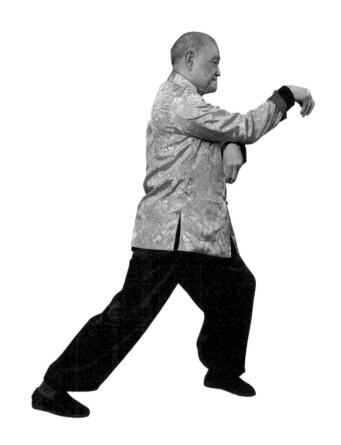

152. 麒麟割手

左腳擺前橫踏成左麒麟步，雙手握掌，左右同時外割。

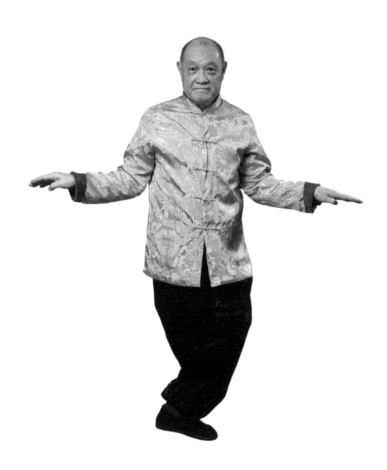

153. 向前踢腳

雙掌維持不動，右腳彈腿。

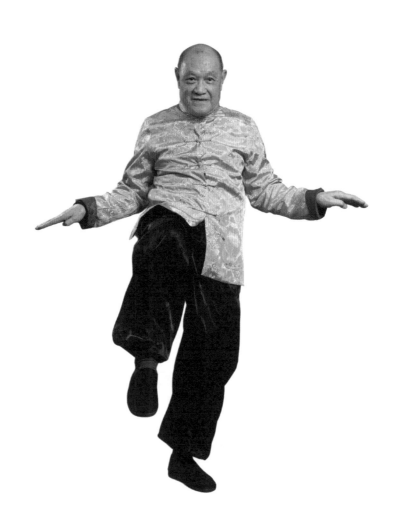

154. 餓鶴尋蝦

　　雙手握鶴嘴，左嘴下划後，右腳踏出成四平馬，右鶴嘴隨勢下勾，左
鶴嘴攔腰。餓鶴尋蝦有兩種打法，一是勾開，一是下啄。

155. 子午割踢

雙手握掌以鉸剪手作過渡，左手在外，轉右子午馬雙割手。然後左腳彈腿。

156. 餓鶴尋蝦

　　雙手握鶴嘴，右嘴下划後，右腳踏出成四平馬，左鶴嘴隨勢下勾，右鶴嘴擱腰。

157. 鳳眼抽捶

左腳由中線踏左斜，維持四平馬，左右手由鶴嘴轉握鳳眼捶，左鳳眼捶由下而上逆時針畫半圓抽起，右鳳眼捶放腰。

158. 鳳眼釘捶

轉左子午馬，左手維持抽起，右鳳眼捶由腰打出。兩式鳳眼箭捶打出時，須以聲配力，用丹田勁發出粵語「的」聲。

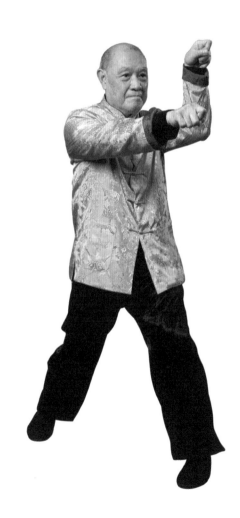

159. 右抽鳳眼

　　左腳退馬變四平馬，右鳳眼捶從左橋外抽起，拳與太陽穴同高，用以格檔來橋，工字伏虎拳拆中便以本式一鳳眼穿開雙手掛捶。

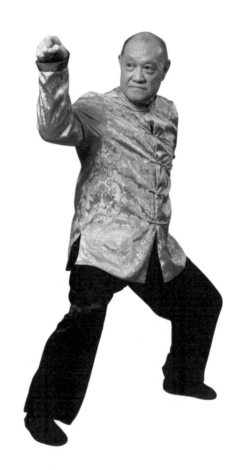

160. 轉馬一釘

　　右手不動，轉右子午馬出左手鳳眼捶，發「的」聲。左右鳳眼，一抽一打，屬於先守後攻的連環扣打招式。

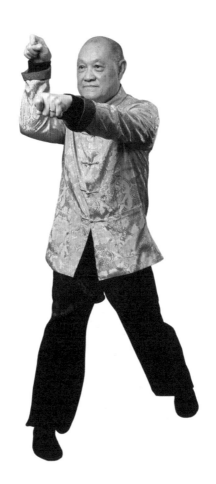

161. 虎尾捶法

　　右腳踏在左膝前方，成右麒麟步，同時雙手握拳由左擺至右，狀若猛虎擺尾。此招以前臂為接觸面，防對方下路腿法，敵方來襲時主要走麒麟步躲開，雙手作輔。

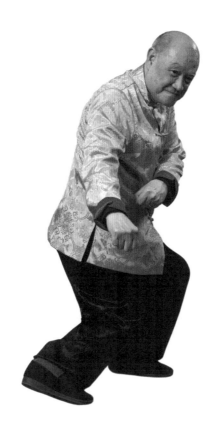

162. 羅漢曬屍

　　向左扭轉一百八十度，由右麒麟步轉為企步，然後拉出左腳擴展步距。轉左子午馬，身體向右彎腰傾斜，雙拳一同打出。注意雙拳的拳心相對，眼睛微微注視出拳方向。

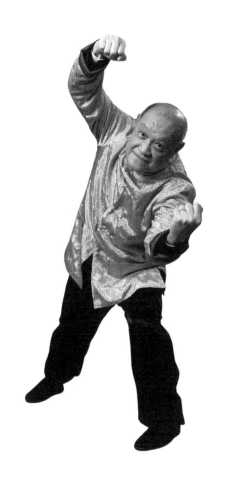

163. 卞莊擒虎

招式名稱出自《史記》「卞莊子刺虎」典故。左腳拉後變左子午馬，同時雙手握拳拉開，左拳向左上，與太陽穴同高，右拳向右下，擺腰下方。雙拳的拳眼與拳輪須相對，狀如兩手同執一棍。

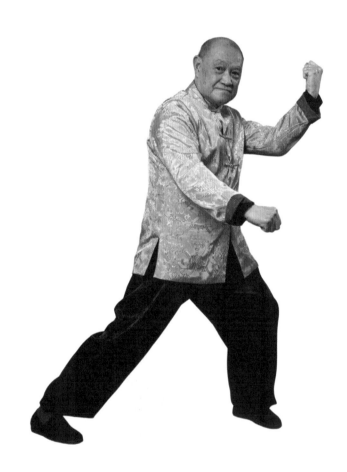

164. 右步抱拳

右腳踏在左膝前成右麒麟步，雙拳如抱手，右拳放在左橋之下。

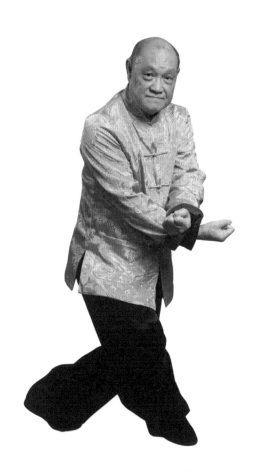

165. 再走麒麟

左腳踏在右膝前，成左麒麟步，雙拳維持不變。

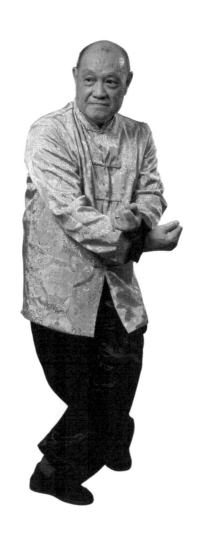

166. 拉身抽捶

　　右腳向右斜前方踏步，成右子午馬，右拳由下而上斜角抽出，身體可側斜前傾。

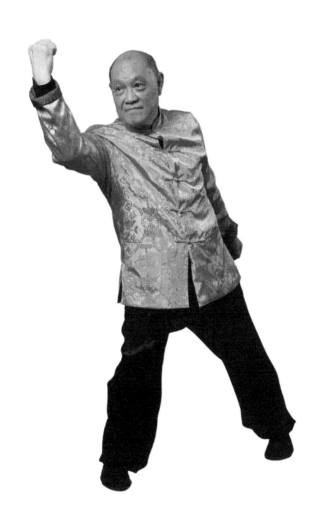

167. 左步抱拳

左腳踏在右膝前成左麒麟步，雙拳如抱手，左拳放在右橋之下。

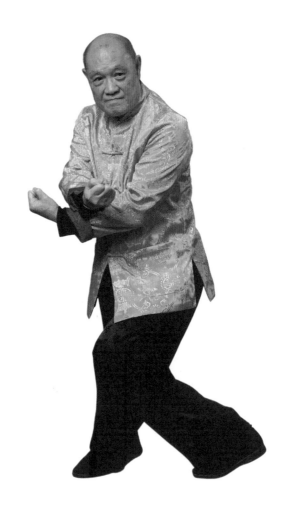

168. 上步準備

右腳踏在左膝前，成右麒麟步，雙拳維持不變。

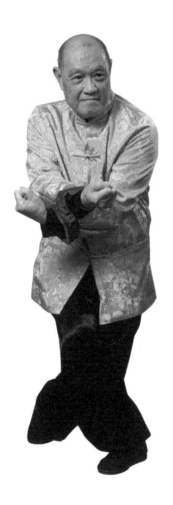

169. 左斜抽捶

　　左腳向左斜前方踏步，成左子午馬，左拳由下而上斜角抽出，以拳眼為攻擊點。

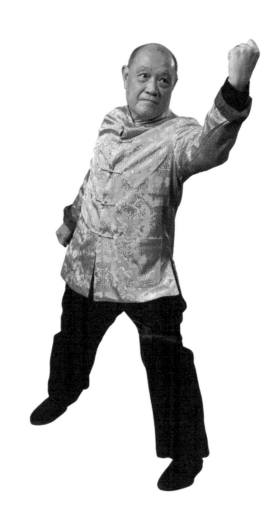

170. 一星抽捶

　　此起七式合稱七星捶，屬連環扣打的招式。先將左腳收後變左吊步，左拳橫收胸前準備，然後踩出左腳四平馬準備，左拳以掛捶作過渡，轉左子午馬右拳由下而上抽出。

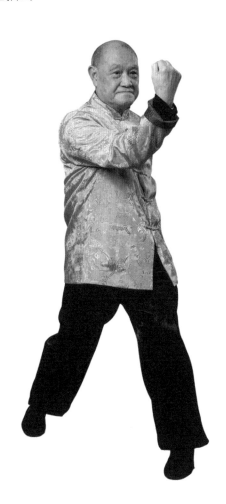

171. 二星左抽

右腳上四平馬準備，右拳掛捶過渡，轉右子午馬右拳抽上。抽捶以拳面為攻擊點，取對方下頷。

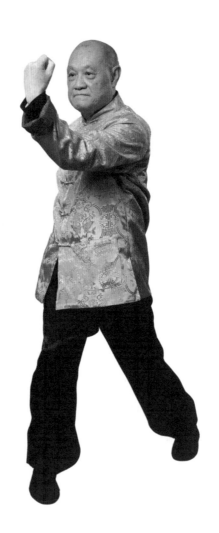

172. 三星鞭捶

左腳上四平馬，左拳斜下劈落，與腰同高。

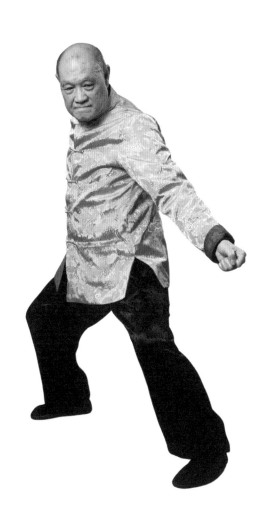

173. 四星劈捶

　　由四平馬轉左子午馬，提起右拳，順馬由上面下斜劈，落點於中線，另一半後擺，用作平衡。

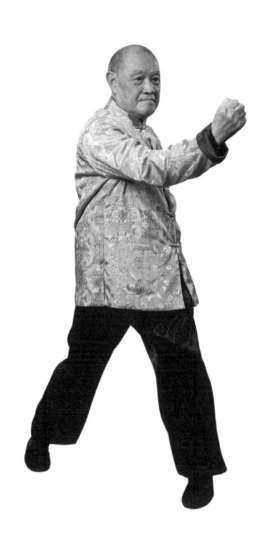

174. 五星拋捶

即水浪拋捶。右腳上四平馬，右拳由下而上拋出，左拳擺腰後準備。

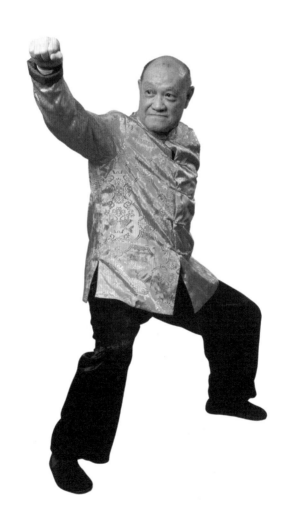

175. 六星再抽

轉右子午馬，左拳由下而上抽出。

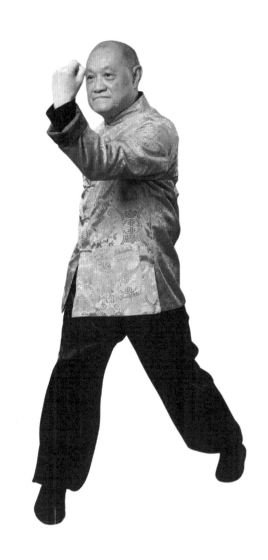

176. 七星側捶

左腳拉小步轉左子午馬，右日字衝拳由腰間打出，即側身捶。

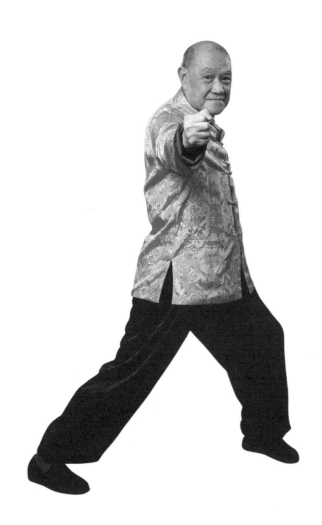

177. 摳彈入馬

亦有作勾彈，惟前字聲母應發送氣喉音。左腳踏前小步同時雙掌擺左，然後擦步入右腳，雙掌撥右，最後右腳掃後成左子午馬，雙掌前推。屬入馬摔法。

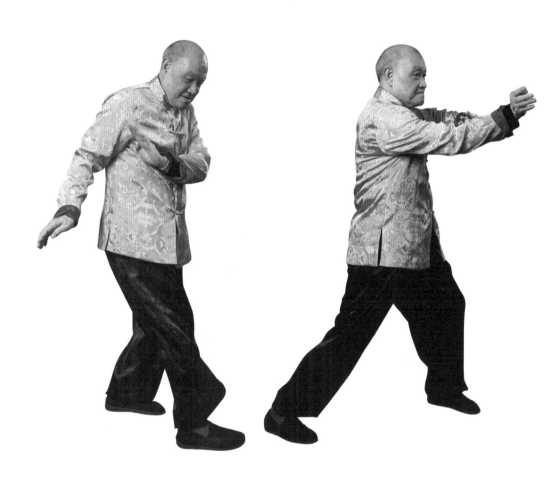

178. 左側身捶

右腳拉後，頭朝後方轉成右子午馬，左拳由腰間打出。

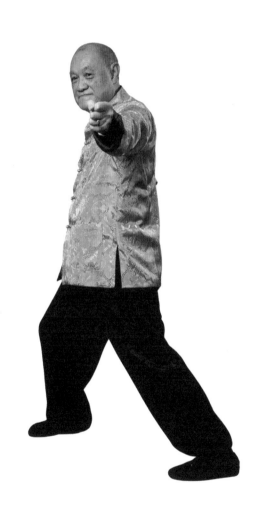

179. 右馬摳彈

右腳踏前小步同時雙掌擺右，然後擦步入左腳，雙掌撥左，最後左腳掃後成右子午馬，雙掌前推。

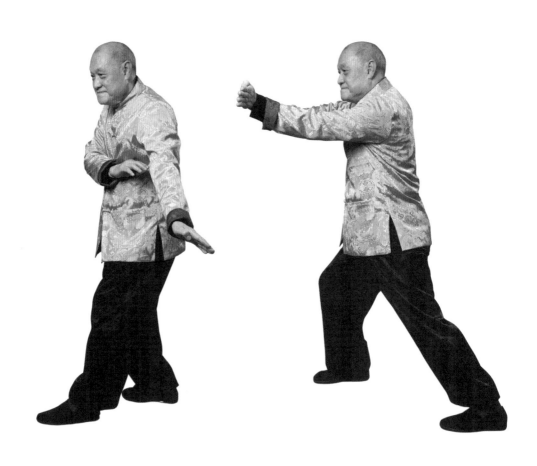

180. 美人照鏡

　　左腳拉後，頭朝後方轉成左子午馬。雙手變掌，右掌在左橋外，由下而上順時針畫半圓一圈。左掌橫放右肘旁作護手。

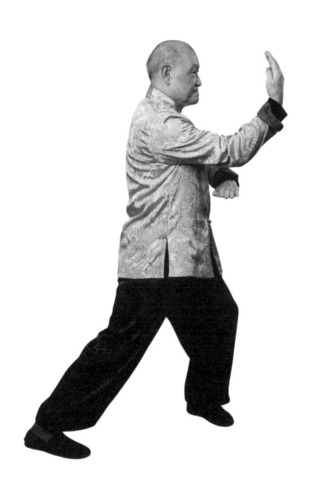

181. 拍步留手

　　十二支橋之留橋，意在留截來橋。先將右腳拍左腳，橫開四平馬，右掌下按至小腹至襠部下，左掌放在右胸腋前成護手。注意右掌留落時，須在左手之內。

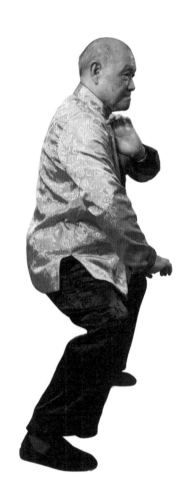

182. 麒麟分金

右腳踏放在左膝前方，成右麒麟步。雙手握拳左右手同時向外掛捶，即分金捶，拳落至腰側同高。

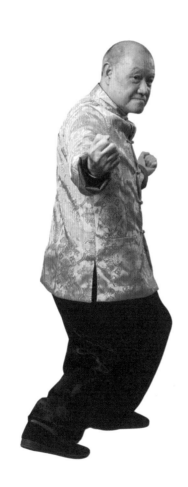

183. 轉身哨捶

由右麒麟步向左扭身成四平馬，右拳提起過頭由上而下哨落，左拳收腰。哨拳臂須彎曲，肘可微微外飛，以右食指骨為攻擊點。

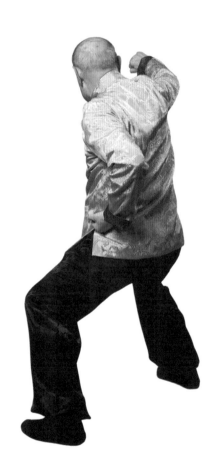
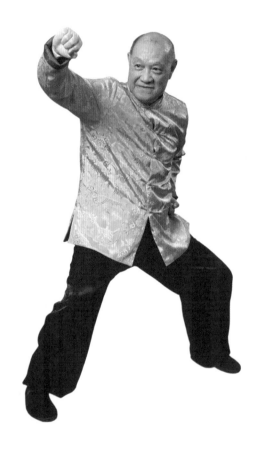

184. 拉步得掌

　　右拳收腰，左拳變掌，轉右子午馬拉步進馬，左腳拖前回補步距，左手得掌前進。

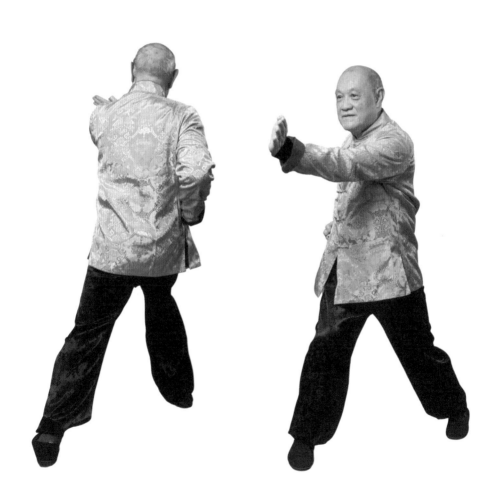

185. 進步側捶

左掌握拳收腰，右腳拉前進步轉四平馬，左腳拖前回補步距，右拳從腰間打出側身捶。

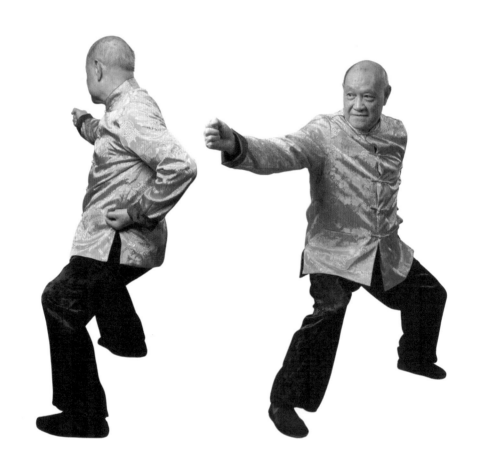

186. 麒麟膀手

　　左腳拉左一小步彎曲橫放，然後將右腳膝頭擺在左膝後，成左子午馬。雙手握虎爪，由外向內一膀。

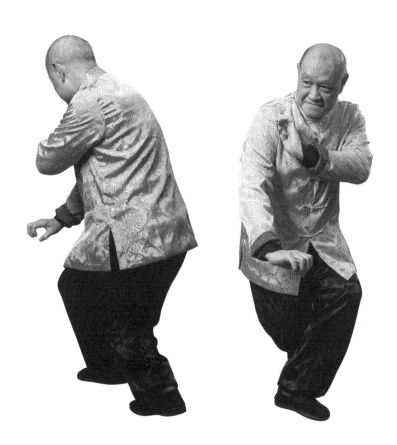

187. 左撩陰手

右腳向右斜前方拉出，左腳跪地，右虎爪由下而上划，止於額上，左手握拳抽上。

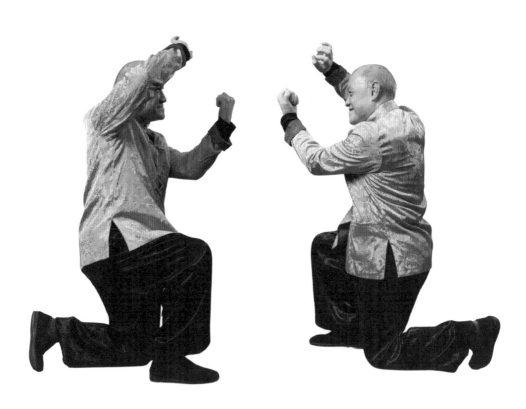

188. 右撩陰手

左腳向左斜前方拉出，右腳跪地，左虎爪由下而上划，右拳抽起。

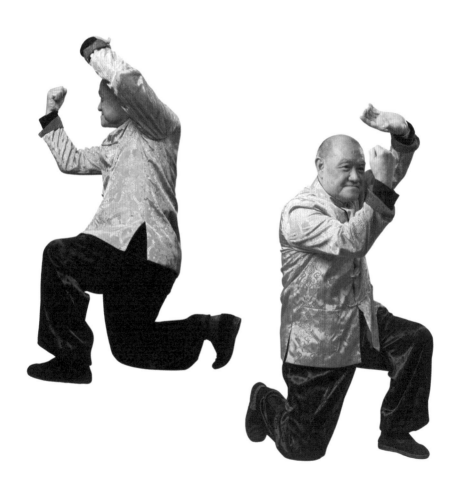

189. 走步右蝶

上右麒麟步，雙掌攔右腰，左掌在上，然後上左麒麟步，雙掌過眉左撥放左腰準備，此時右掌在上。

190. 右蝴蝶掌

右腳斜上變右子午馬推掌。

191. 走步過掌

　　上左麒麟步，雙掌擱左腰，右掌在上，然後上右麒麟步，雙掌過眉右撥放右腰準備，此時左掌在上。

192. 左蝴蝶掌

左腳斜上變左子午馬推掌。

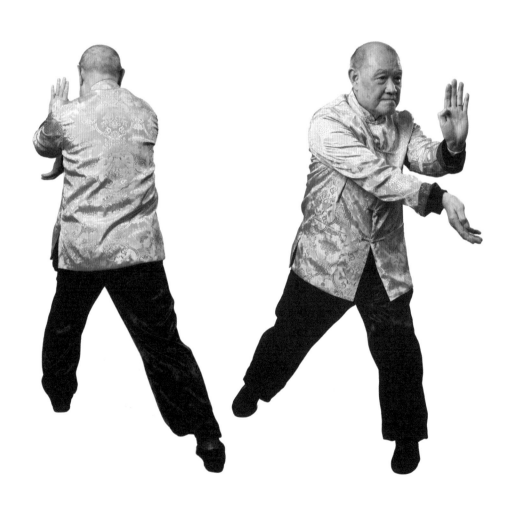

193. 月影手法

合稱「映手踢腳」。左腳橫踏右膝前方成左麒麟步，右掌在左橋外穿出斜擺。

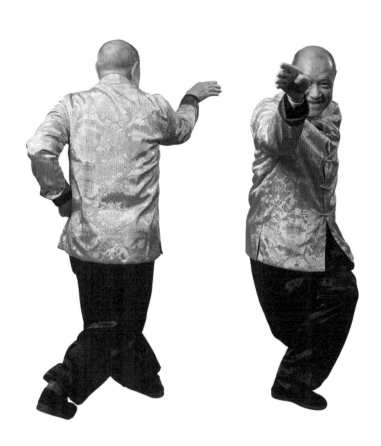

194. 月影腳法

踢出右釘腿，將右腳尖踢向右掌心。有傳「無影腳」源出於此，原理以手擺出佯攻，妨礙對方視線並踢腳，使其難以看清下路的攻擊軌跡，故謂之無影。

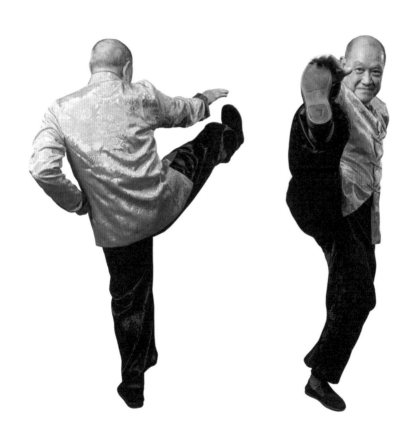

195. 左直箭捶

右腳落地成右子午馬，左箭捶由腰打出，右拳攔腰。

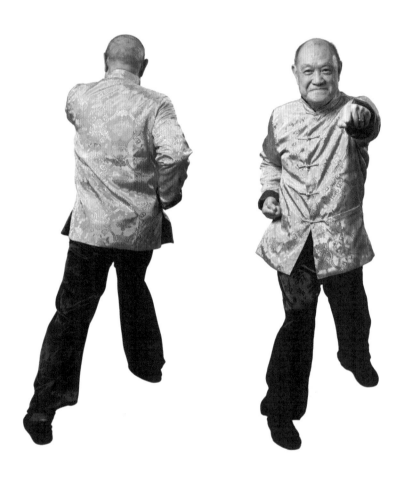

196. 猛虎推山

　　右腳回踏成右吊步過渡，雙手握虎爪收腋下準備，然後踏出右腳變右子午馬，雙爪同時前推。

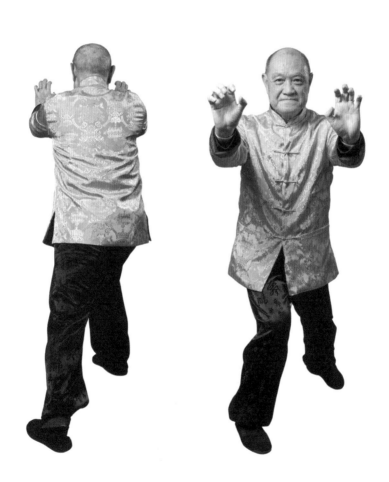

197. 千字歸後

右手握拳，左掌抱在右腋下，將右子午馬轉為四平馬，然後左掌向後方橫撇，右拳放腰。本招散見於多套拳法中，多為銜接之用，本拳以此式回歸中線及前方，以待收式。

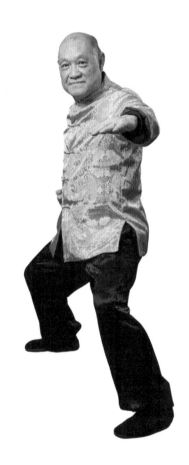

198. 拉步箭捶

轉左子午馬，右拳從腰間打出。

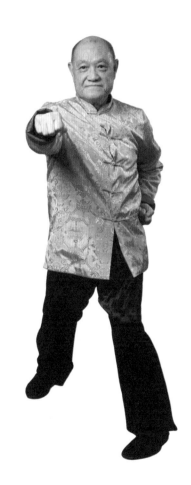

199. 分金橋手

　　先轉四平馬，雙手握虎爪先放襠部，作十字鉸剪手準備，然後頭望前方，雙虎同時向前後、由下而上，過眉畫半圓分開。雙虎沉睜對膞，雙手須成水平，與肩同高。

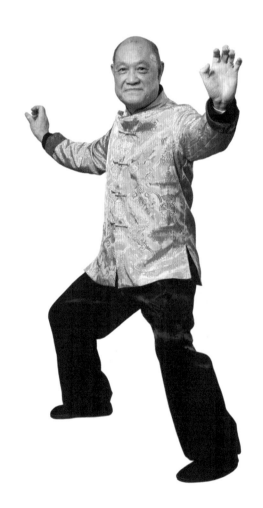

200. 龍虎歸洞

　　右腳踩步收窄步距，左腳成吊步，左握虎爪右撥，右拳按腰，然後雙手同時推前拱禮。雙手抽起，反手畫圈掛捶。最後腳退兩步，雙拳放腰，回復二龍藏蹤勢式，虎鶴雙形拳演終。

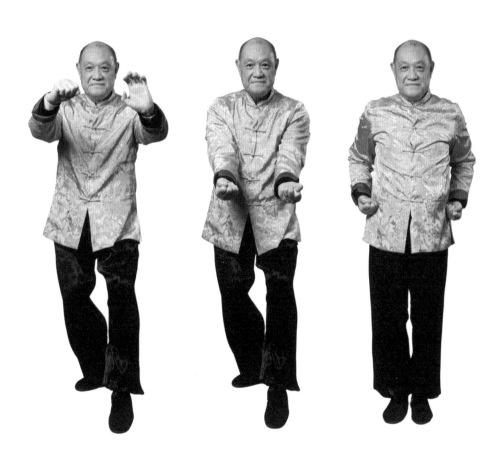

後記

周樹佳

只相隔一年的時間，李燦窩師傅繼 2022 年完成了《寶芝林 黃飛鴻 莫桂蘭 工字伏虎拳》後，莫師太傳下的虎鶴雙形拳，其拳譜今也出版了，實在感恩！師太當年臨終的囑託，李師傅如今不單一一兌現，甚至可説已超出預期，衷心希望在很快的日子，洪拳最著名、亦最深入民心的三套拳法，能完整地呈現在讀者眼前。

這部《寶芝林 黃飛鴻 莫桂蘭 虎鶴雙形拳》承前書餘勢，也是由年逾八十的李燦窩師傅親自演式，他是黃飛鴻的徒孫，是目前香港洪拳一脈為數不多的耆宿，故相片彌足珍貴，也凸顯本書的份量，值得珍藏。

而為了加強內容，作者之一的梁啟賢老師特多撰一文，無私分享其學習虎鶴的心得。梁老師是中文老師，外表文質彬彬，雖年紀輕輕，卻隨李師傅習洪拳近二十年，且得獎無數，可謂文武兼具，由他親談打這套新派洪拳的代表作，有價值兼具意義，也可一窺香港年輕武者領悟傳統武術所達的境界。

本人雖説是全書文章稿件的整理人，其實只是個幫閒的角色，背後操刀最力者，應是天地圖書一眾台前幕後的決策人、編輯、設計和推廣人員，因在他們的智慧和努力幫助下，這部拳譜才可適時面世，成為推廣香港非物質文化遺產滾滾大潮下的新一員，也讓大家為香港武術史再置一分力。

最後，本書的前言長達五千多字，那是出乎意料的，原意只是寫一點拳法的推介，以作鋪陳，誰知卻發覺野史軼聞說出多門，莫衷一是，結果越寫越長，如今的文章其實仍留有很多空白，但能力所限，手上的文獻材料就只那麼多，故若有不足，還請各方讀者君子多多包涵，冀望大家把注意力集中放回黃飛鴻宗師精心創製的遺技上就好了！

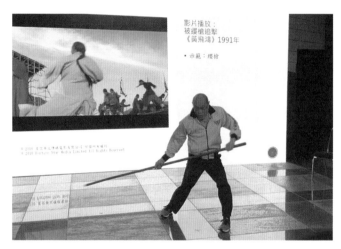

在香港流行文化節 2024「武影非凡」的展覽活動中，李燦窩師傅即場表演五郎八卦棍。

2024 年 4 月，李燦窩師傅率門人參加香港流行文化節「武影非凡」的展覽活動，事後與嘉賓及眾弟子在文化中心大堂合照。